LA VÉNUS DE MILO

RECHERCHES SUR

L'HISTOIRE DE LA DÉCOUVERTE

D'APRÈS DES DOCUMENTS INÉDITS

PAR

JEAN AICARD

> Jamais la Grèce ne nous avait montré un témoignage plus frappant de sa grandeur. Je vous engage à raconter un jour au public tout ce qui se rattache à la découverte de la Vénus de Milo.
> Paroles de CHATEAUBRIAND à M. de Marcellus. (*Épisodes littéraires en Orient.*)

PARIS
SANDOZ ET FISCHBACHER, ÉDITEURS
33, RUE DE SEINE ET RUE DES SAINTS-PÈRES, 33
—
1874

LA VÉNUS DE MILO

OUVRAGES DU MÊME AUTEUR :

Les Jeunes Croyances. 1 vol. in-18 jésus. 3 fr. Alph. Lemerre, édit., Paris, passage Choiseul, 27-29.
Au Clair de la Lune, comédie en un acte et en vers. In-18, 1 fr. A. Lemerre, éditeur.
Les Résilions. Les Apaisements. 1 vol in-18 jésus, 3 fr. A. Lemerre, éditeur.
Pygmalion, poème dramatique en un acte. In-18, 1 fr. A. Lemerre, éditeur.
Mascarille, à-propos pour l'anniversaire de Molière, dit à la Comédie-Française, par Coquelin aîné. In-18, 50 cent. A. Lemerre, éditeur.
Pierre Puget (médaille d'or décernée par la Ville de Toulon). In-8, L. Laurent, imprimeur, rue Nationale, 49, Toulon.
Poèmes de Provence, 1 vol. in-18 jésus. (Deuxième édition revue et augmentée.) A. Lemerre, éditeur.

Paris.— Typ. de Ch. Meyrueis, 13, rue Cujas.

LA VÉNUS DE MILO

RECHERCHES SUR

L'HISTOIRE DE LA DÉCOUVERTE

D'APRÈS DES DOCUMENTS INÉDITS

PAR

JEAN AICARD

> Jamais la Grèce ne nous avait montré un témoignage plus frappant de sa grandeur. Je vous engage à raconter un jour au public tout ce qui se rattache à la découverte de la Vénus de Milo.
>
> Paroles de CHATEAUBRIAND à M. de Marcellus. (*Épisodes littéraires en Orient.*)

PARIS

SANDOZ ET FISCHBACHER, ÉDITEURS

33, RUE DE SEINE ET RUE DES SAINTS-PÈRES, 33

1874

AVANT-PROPOS

Nous avons publié en substance, dans le journal le Temps (1), *le travail que nous donnons ici sous une forme nouvelle.*

Voilà plus de deux ans que nous en avons rassemblé les premiers matériaux et soumis le projet à des personnes qui nous encouragèrent vivement à le réaliser.

Des circonstances indépendantes de notre volonté ont retardé la publication, et prolongé le silence fâcheux

(1) Feuilletons du *Temps*, des 9, 10 et 11 avril 1874.

qui a si longtemps régné sur les origines d'une question souvent reprise.

Nous n'ajouterons plus qu'un mot, et ce sera un remerciment pour la presse qui a accueilli avec bienveillance les premiers éléments de l'enquête que nous publions aujourd'hui pour la seconde fois, avec les développements nécessaires et les documents sur lesquels elle s'appuie.

<div style="text-align:right">JEAN AICARD.</div>

Paris, 20 avril 1874.

LA
VÉNUS DE MILO

RECHERCHES SUR
L'HISTOIRE DE LA DÉCOUVERTE

——◆•——

Dans toutes les discussions, et elles sont nombreuses, qu'a soulevées l'interprétation de la Vénus de Milo, on a toujours admis qu'au moment où elle fut découverte, en 1820, elle était dans l'état où nous la voyons aujourd'hui, c'est-à-dire privée de ses deux bras.

C'était là un fait acquis, sur lequel personne n'élevait le moindre doute.

Chacun avait donc le désir d'assigner à la statue une attitude digne d'elle, et chacun

voulant avoir le mérite d'une invention nouvelle, le public eut à choisir entre les théories les plus diverses.

On est allé chercher bien loin les éléments de la vérité.

Le doute, les questions et les hypothèses sur l'attitude de la statue ont commencé seulement après qu'elle eut quitté l'île où elle a été découverte.

Pour nous en convaincre, nous avons interrogé ceux qui l'ont vue au sortir de la terre; tous ceux-là ont une opinion arrêtée et concordante sur la position du bras gauche, qui détermine l'idée une et simple de l'œuvre tout entière.

Selon nous, la Vénus de Milo n'a pas été trouvée sans bras.

On va en juger par les faits que nous révélerons.

I

> « ... Je ne suis qu'un marin nullement initié dans l'art si difficile de bien exprimer sa pensée... »
> (M. Matterer, *Notes nécrologiques sur l'amiral d'Urville*. Paris, impr. royale, 1842. *Annales maritimes*.)

Dumont d'Urville, en 1842, étant mort, comme on sait, par suite d'un accident de chemin de fer où périrent à la fois sa femme et son fils, ne laissa pas d'héritier direct. Dans une vente qui eut lieu alors à Toulon, un amateur de curiosités bibliographiques acheta parmi d'autres papiers un journal écrit tout entier de la main de Dumont d'Urville. Ce journal est intitulé : « Relation d'une expédition hydrographique dans le Levant et

la mer Noire, de la gabarre de S. M., la *Chevrette*, commandée par M. Gauttier, capitaine de vaisseau dans l'année 1820. » Dumont d'Urville y raconte comment de passage à Milo, en 1820, il vit un des premiers la Vénus dont il donne une description détaillée.

Le collectionneur enfouit le précieux autographe dans ses cartons, et l'oublia pour en chercher d'autres. Or, il comptait parmi ses connaissances un capitaine de vaisseau en retraite, M. Matterer, qui lieutenant à bord de la *Chevrette* en 1820, y avait eu d'Urville sous ses ordres. C'était un rude homme de mer, peu lettré à la vérité, mais connu pour sa droiture. En 1842 il avait publié dans les *Annales maritimes* une notice nécrologique sur l'amiral. Le digne capitaine se rappelait souvent son ancien subordonné pour lequel il avait conçu une amitié mêlée d'admiration.

Lorsqu'on lui montra le manuscrit, le passage final, où d'Urville parlait de lui dans les termes les plus flatteurs, l'émut beaucoup.

Nous citerons ces paroles de Dumont d'Urville, car rien ne saurait nous être plus utile que de montrer l'estime du personnage devenu illustre pour l'homme resté obscur mais honoré de tous ceux qui l'ont connu.

« M. Gauttier, dit Dumont d'Urville, eut
« constamment l'attention de m'emmener avec
« lui, dans les relâches où la nature de son
« travail ne lui permettait de séjourner que
« peu d'instans. Mes camarades se sont toujours prêtés à cet arrangement avec la
« plus grande complaisance. Enfin *je dois*
« *particulièrement à M. Matterer, notre lieute-*
« *nant, officier d'un grand mérite et l'un de mes*
« *bons amis.* Je n'oublierai jamais qu'il a eu la

« bonté de se charger de mon service, toutes
« les fois qu'il eût pu me retenir à bord (1).

« J. d'Urville. »

La *Relation* que nous possédons et d'où sont tirées ces lignes n'est autre que le manuscrit de la même *Relation* publiée en 1821 par les *Annales maritimes*, où cependant on les rechercherait en vain.

La suppression de ce passage s'explique d'elle-même. N'est-il pas contraire aux convenances militaires que l'inférieur distribue à ses chefs des témoignages de satisfaction? Mais M. Matterer ne songea pas à la date du manuscrit qu'il tenait. Pour lui ce remercîment d'outre-tombe venait de l'amiral et non de l'enseigne de vaisseau. Aussi dans une des notes qu'il a semées en marge du journal nous dit-il combien il est flatté.

(1) Voir à l'Appendice, p. 183.

Voici la dernière note dont M. Matterer ait orné le manuscrit de Dumont d'Urville : « On regrette que l'académie du Var n'ait pas encore fait imprimer cet intéressant manuscrit... cela serait cent fois plus utile que des fables et des discours, et ce serait aussi un hommage rendu à la mémoire de ce célèbre navigateur. »

Il y avait sans doute dans ce regret un peu de vanité frustrée; M. Matterer, si vivement touché de l'éloge de son amiral, eût souhaité que le public en eût connaissance. Combien ne l'eût-on pas attristé et surpris à la fois, si on lui eût annoncé que le journal de d'Urville avait été inséré dans les *Annales maritimes* (1), à l'exclusion précisément, entre autres passages, de celui qui peut-être était pour lui le plus intéressant !

Il n'eut pas ce chagrin; il ignorait la pu-

(1) *Annales maritimes*, 1821.

blication du journal, et il s'étonna qu'il fût resté inédit. Quand il le rendit à l'ami qui le lui avait prêté : « Toute la vérité sur la Vénus de Milo, dit-il d'un air de mystère, n'est pas connue, mais je la sais. » Il fit alors à son ami de véritables révélations, et, tout en lui recommandant le secret, il lui dit : « M. Dumont d'Urville et moi nous avons vu à Milo, en 1820, la statue ayant son bras gauche levé et tenant une pomme. » Il ajouta que la statue de Milo avait été arrachée de vive force aux Turcs, qui allaient l'embarquer pour Constantinople. Les marins français de l'*Estafette*, M. de Marcellus en tête, ne s'en étaient rendus maîtres qu'après une lutte énergique. M. Matterer fut vivement pressé par son interlocuteur d'écrire ce qu'il savait de cette affaire, et il y consentit sous la condition formelle que sa notice ne serait point publiée. Ce document, écrit comme parlait

le brave officier provençal, se termine ainsi :

« Ma tâche est remplie; je viens d'écrire cette notice, et la vérité pure et sainte a fait mouvoir ma plume. On trouvera que son style est très-simple; pourquoi? Parce que le vieux marin ne sait pas faire de brillantes phrases comme on en fait en ce moment-ci, et je serais désolé si par hasard, ce que je ne crois pas, cette notice devenait publique par la presse; elle est donc presque confidentielle entre le bon M. *** et moi, parce qu'il y a tant de frondeurs, de méchants et de jaloux dans ce monde, que cet écrit serait tourné en ridicule, surtout à Toulon, comme on l'a fait pour ma première notice, en 1842 (1). »

On sourira de cet aveu naïf du brave offi-

(1) Les malins dont se plaint l'auteur auraient bien dû tenir compte des lignes suivantes qu'on retrouvera à la seconde page des *Notes nécrologiques sur l'amiral Dumont d'Urville* : « Hélas! que n'ai-je en ce triste moment, la mâle éloquence des savants qui, en présence de sa tombe, lui ont déjà payé un juste tribut d'éloges; mais je ne suis qu'un

cier qui, n'ayant peur de rien en mer, redoutait si fort la critique littéraire ! Il faut bien le dire, la prose de M. Matterer est insuffisamment polie, et la ville de Toulon s'était égayée un moment aux dépens de sa brochure sur Dumont d'Urville. Il avait conservé de sa tentative un amer souvenir et s'était bien juré à lui-même de ne plus se risquer sur les flots littéraires, plus perfides que ceux de la mer.

Les critiques, dont il se rappelait les épigrammes, avaient eu tort. Quand un homme ne fait pas profession d'écrire, quand il ne prend la plume que pour l'accomplissement d'un devoir, pour rendre le dernier hommage à un ami illustre, pour apporter aux biographes et aux historiens des renseignements

marin, nullement initié dans l'art si difficile de bien exprimer sa pensée ; mais j'aurai du moins *l'éloquence du cœur et de la vérité :* à ce titre, j'espère, j'acquerrai des droits à l'indulgence. »

personnels, on n'a point à lui demander de savoir cadencer la phrase et arrondir la période. Celui-là ne veut pas être un prosateur; il est un témoin. L'auditoire des salles d'audience rit quelquefois, mais s'il respecte la justice, le sourire même est bientôt réprimé.

La notice inédite de M. Matterer sur Dumont d'Urville et la Vénus de Milo est toute du même style que sa première notice sur Dumont d'Urville publiée en 1842 (1). Le rédacteur des *Annales* n'avait pas hésité à livrer à l'imprimerie royale la prose de M. Matterer; il en avait corrigé sans doute la ponctuation, mais on y retrouve encore abondance de points suspensifs et de points d'interjection. On y retrouve les mouvements

(1) *Notes nécrologiques et historiques sur M. le contre-amiral Dumont d'Urville*, par M. Matterer, capitaine de vaisseau, major de la marine à Toulon. Extrait des *Annales maritimes et coloniales* d'octobre 1842. — Paris, imprimerie royale, MDCCCXLII.

déclamatoires qui correspondent à ce mode de ponctuation; mais surtout on y sent la grande admiration de l'auteur pour Dumont d'Urville et son grand amour pour la marine française dont les traditions excitaient justement son enthousiasme.

Un de nos amis de Toulon, interrogé au sujet de M. Matterer, nous écrivait à la date du 6 décembre 1872 : « Matterer, né à Paris le 3 juin 1781 et mort à Toulon le 22 décembre 1868, a pris part au combat de Trafalgar à bord du *Buccentore*. Il était à Toulon un des derniers survivants de ces rudes marins qui ne sont vraiment chez eux qu'en mer, et qui meurent étrangers aux raffinements de l'homme des villes. »

Tel était donc M. Matterer. Il appartenait à cette ancienne marine qui avait des vaisseaux plus majestueux mais aussi moins obéissants sous leurs vastes voilures, en sorte que

le marin, plus fréquemment isolé du monde, prenait dans les solitudes du large une rudesse de manières devenue proverbiale.

M. Matterer, qui d'ailleurs respectait les occupations sédentaires de l'homme d'étude, avait, nous dit-on, du vieux marin de ce temps-là, avec la brusquerie, la franchise traditionnelle. Combien ne devait-il pas être affligé d'avoir eu à cacher ce qu'il savait sur la Vénus ! mais il s'y était vu contraint.

M. Matterer était un caractère, un type, répètent à l'envi tous ceux de nos amis qui l'ont connu ; il serait difficile de trouver sur un homme qui apporte un témoignage capital, de plus heureux renseignements.

Il faut savoir gré à M. Matterer d'avoir écrit sa notice sur la Vénus de Milo, en dépit des blessures de son amour-propre qu'il touchait ainsi lui-même sans ménagement, il y confesse par exemple que sa précédente notice

nous avait dissimulé la vérité. Il vient déclarer qu'il avait vu un bras à la Vénus de Milo, et, en 1842, il avait imprimé que lorsqu'il la vit « les deux bras étaient malheureusement cassés (1). » Le moyen d'admettre qu'un homme de son caractère et de son âge nous fait de gaieté de cœur un tel aveu ! On ne saurait s'y tromper, c'est là une confession qui a dû lui coûter un peu ; nous devons d'autant plus y ajouter foi.

En outre, il redoutait sérieusement la cri-

(1) M. Matterer écrivait en effet, en 1842 : « ... Nous priâmes M. le consul de vouloir bien nous conduire sur les lieux où la statue avait été trouvée. Nous partîmes, et, en très-peu de temps, nous arrivâmes dans un champ cultivé, entouré de murs, dans l'épaisseur desquels s'encastrait une niche construite en fortes briques et bien stuquée ; la partie supérieure était circulaire.— « C'est dans cette niche, nous dit M. Brest, que l'on a découvert la statue dont je vous ai parlé, et qui est actuellement déposée dans cette chaumière où nous allons nous rendre. » *Quelle fut notre surprise en voyant devant nous une belle statue en marbre de Paros ! Les deux bras étaient malheureusement cassés*, et le bout du nez un peu altéré. » (*Notes nécrologiques. Annales maritimes.*)

tique : et cependant il s'est résigné à écrire. Il ajoute, il est vrai, en un *post-scriptum* : « Cette notice est presque confidentielle. » Il y a : *confidentielle*, mais il y a : *presque*. Il ne pouvait pas entrer dans son intention que sa confidence fût à jamais perdue ; autrement, il ne l'eût pas écrite et surtout il n'eût pas fait de sa notice un double confié à un autre de ses amis (1).

C'est cette pensée qui nous permettra aujourd'hui, sans croire manquer à son vœu, de publier le précieux document (2) qu'il nous a laissé. Les naïvetés du style y sont des gages de véracité. Il faudrait une autre habi-

(1) Ce double a existé, nous le savons de source certaine ; mais il a été égaré.
— Quelques personnes, d'ailleurs bienveillantes, nous ont demandé des renseignements précis sur M. Matterer... Il était capitaine de vaisseau ; ce titre est déjà une garantie de la valeur de son témoignage. M. Matterer a laissé à Toulon de nombreux amis ; plusieurs sont membres de l'Académie du Var et, par conséquent, faciles à retrouver. Enfin nous donnons à l'Appendice un *fac-simile* de son écriture. (Voir p. 185.)
(2) On verra à l'Appendice le document *in extenso*.

leté de plume pour développer des faits en y mêlant l'erreur volontaire sans cesser d'être logique. L'exemple de M. de Marcellus nous montrera que le silence même est difficile sur un fait capital quand on est forcé d'en avouer les résultats.

Avec la déclaration de M. Matterer pour point de départ nous avons recherché de tous côtés les éléments d'une enquête approfondie. Les d'Urville, les Marcellus, les Clarac tour à tour ont apporté leur témoignage. De l'analyse, des rapprochements, de l'examen contradictoire des textes nous avons retiré une conviction morale qui nous permet de formuler une conclusion et de substituer sur l'histoire de la Vénus de Milo une version nouvelle à la légende accréditée.

D'après la version généralement admise, un paysan grec, du nom de Yorgos, étant à bêcher autour d'un arbre, le vit tout à coup

disparaître sous la terre effondrée ; l'arbre avait roulé dans une galerie souterraine où était la Vénus sans bras. M. Brest, vice-consul de France, parla de la statue récemment découverte aux officiers de la *Chevrette*, qui mouillait à Milo ; Dumont d'Urville put ainsi, à son passage à Constantinople, annoncer à M. de Rivière la *Venus Victrix*, et M. de Marcellus, secrétaire de l'ambassade, partit presque aussitôt, afin de s'en rendre acquéreur.

Mais un certain moine, Oïconomos, « accusé de malversation auprès de ses chefs spirituels, » avait acheté la Vénus à Yorgos, espérant reconquérir par ce riche présent la faveur de Nikolaki Morusi, drogman de l'arsenal. M. de Marcellus arriva sur ces entrefaites. La statue avait été déjà transportée à bord d'un brick grec ; M. de Marcellus, à force d'éloquence, renversa tous les obstacles, triompha de la résistance des primats, qui

voulaient garder la statue, et enfin se la fit restituer en payant à Yorgos un tiers en sus de la somme convenue avec le moine son compétiteur.

Voilà la légende; voici la version que nous lui opposerons.

M. Pierre David, consul général de France à Smyrne, avait invité son agent consulaire à Milo à acquérir pour lui les antiquités qui pourraient se trouver dans l'île. Cet agent consulaire, M. Brest, lui annonça un jour qu'un paysan avait découvert une statue; il avait obtenu des primats qu'il n'en serait point disposé avant la réponse du consul. Cette réponse fut d'acheter. Voilà ce qui nous est aujourd'hui révélé par un passage des mémoires inédits laissés par le consul, qui sont la propriété de sa famille et qu'a bien voulu nous communiquer son fils, M. J. David, inspecteur principal des ports du bassin de la Seine.

Au moment de la découverte, la *Chevrette* passait à Milo. MM. Matterer et Dumont d'Urville virent la statue, ayant un bras, le gauche, levé et tenant une pomme. D'Urville, à Constantinople, remit une description détaillée de la Vénus à l'ambassadeur, M. de Rivière. Alors M. de Marcellus fut chargé d'aller chercher la statue. Mais déjà M. Pierre David, voulant offrir au roi ce marbre qu'il avait donné ordre d'acheter, avait écrit à M. de Rivière pour que le don suivît la voie hiérarchique. C'est donc à M. Pierre David que revient l'honneur d'avoir voulu le premier acquérir la statue pour la France ; à Dumont d'Urville celui d'en avoir compris et signalé le mérite.

Ici intervient le caloyer Oiconomos. Ce fut lui qui s'empara de la Vénus en dépit des conventions entre le paysan et M. Brest, et la fit descendre des hauteurs de Castro

vers la mer, où l'attendait un navire turc.

A ce moment précis l'*Estafette* arriva à Milo; elle venait chercher la statue que M. de Marcellus put voir sur la plage, emportée par les gens d'Oiconomos, et tout près de lui échapper. On n'hésita pas. Un détachement de marins de l'*Estafette* assaillit la petite troupe des ravisseurs à coups de plat de sabre et de gourdin, la défit et enleva la statue au moment où les barbares, dans leur précipitation à s'enfuir sans l'abandonner, la traînaient liée de cordes à travers les rochers de la plage. C'est là qu'elle perdit le bras gauche.

Il fut entendu que les témoins n'ébruiteraient pas la lutte ni, par conséquent, l'accident qui en résultait. Ceux qui avaient vu la statue avant qu'elle fût mutilée se tairaient aussi. Tous, plus ou moins, ont obéi à ce mot d'ordre.

II

> Dumont d'Urville le premier « admira cette femme, dont la main gauche relevée tenait une pomme, et la droite soutenait une ceinture habilement drapée au-dessous des reins. »
> (Amiral JURIEN DE LA GRAVIÈRE, *Rev. des Deux-Mondes*, 15 déc. 1872.)

Examinons tout de suite dans la *Relation* de Dumont d'Urville le passage où l'auteur décrit la statue (1) ; le voici :

« Trois semaines environ avant notre arrivée, un paysan grec ... avait trouvé une statue en marbre, accompagnée de deux hermès et de quelques autres morceaux également en marbre.

« La statue était de deux pièces jointes au

(1) Voir à l'Appendice la notice complète de Dumont d'Urville, sur son passage à Milo.

moyen de deux forts tenons en fer; le Grec, craignant de perdre le fruit de ses travaux, en avait fait porter et déposer dans une étable la partie supérieure avec les deux hermès. L'autre était encore dans la niche. Je visitai le tout attentivement, et ces divers morceaux me parurent d'un bon goût, autant cependant que mes faibles connaissances dans les arts me permirent d'en juger.

« La statue, dont je mesurai les deux parties séparément, avait, à très-peu de chose près, six pieds de haut; elle représentait une femme nue dont la main gauche relevée tenait une pomme et la droite soutenait une ceinture habilement drapée et tombant négligeamment des reins jusqu'aux pieds. Du reste elles ont été l'une et l'autre mutilées et sont actuellement détachées du corps. Les cheveux sont retroussés par derrière et retenus par un bandeau. La figure est très-belle

et serait bien conservée si le bout du nez n'était entamé. Le seul pied qui reste était nu; les oreilles ont été percées et ont dû recevoir des pendants.

« Tous ces attributs sembleraient assez convenir à la Vénus du jugement de Pâris; mais où seraient alors Junon, Minerve et le beau berger? Il est vrai qu'on avait trouvé en même temps un pied chaussé d'un cothurne et une troisième main. D'un autre côté, le nom de l'île Mélos a le plus grand rapport avec le mot Μῆλον, qui signifie pomme; ce rapprochement de mots ne serait-il pas indiqué par l'attribut principal de la statue?... »

Ce passage n'est pas inédit, qui s'en douterait? Qu'on suppose anéanties les hypothèses construites sur l'interprétation de la Vénus de Milo, — ces hypothèses qui par le seul fait de leur existence, donnent nécessairement à penser qu'on a trouvé la statue sans

bras, — et on n'hésitera pas, à la lecture de ce passage, à admettre que Dumont d'Urville a vu la statue tenant la pomme. Ce qui fait surtout de l'obscurité sur ce texte d'un témoin oculaire, ce sont les écrits de ceux qui précisément n'en ont pas tenu compte !

Il ne se demande pas si la main gauche tenait une pomme ; non, il l'affirme, et, s'il élève un doute, c'est tout simplement sur la signification de cette pomme et il se demande où sont Junon, Minerve et Pâris. On s'est quelquefois demandé si le rapprochement des mots *Mélos* et Μῆλον n'indique pas que la pomme a pu être l'attribut de la Vénus de Milo ; c'est au contraire « l'attribut principal » de la statue qui amène en l'esprit de d'Urville le rapprochement des mots *Mélos* et Μῆλον. Les termes de l'induction sont renversés.

M. Matterer croyait, nous l'avons vu, que le journal était inédit ; il n'en doutait pas,

HISTOIRE DE LA DÉCOUVERTE. 27

tant lui paraissaient clairs les termes employés par Dumont d'Urville pour préciser l'attitude de la Vénus de Milo, tant il lui semblait impossible qu'on n'eût jamais tenu compte de cette déclaration, si elle eût été publiée. Cependant, la description minutieuse de la Vénus de Milo se retrouve tout au long dans les *Annales maritimes*.

En 1825, Dumont d'Urville revenant sur sa description de la Vénus de Milo (1) : « Je fus le premier, dit-il, à en remettre une description *détaillée* à M. le marquis de Rivière.

Nous avons tout d'abord pensé que cet exemplaire de sa description devait différer de celui que nous possédons et contenir des indications plus décisives, mais un mot de Dumont d'Urville nous donne à réfléchir : « Lors de notre passage à Constantinople, M. l'ambassadeur m'ayant questionné sur

(1) *Notice sur les galeries souterraines de l'île de Mélos.*

cette statue, je lui dis ce que j'en pensais, et je remis à M. de Marcellus, secrétaire d'ambassade, *la copie* de la notice qu'on vient de lire. »

Dumont d'Urville a bien pu se taire sur l'enlèvement de la statue et les accidents qui en résultèrent, mais il est peu probable qu'il ait songé à prévenir les recherches sur la vérité jusque dans un pareil détail. Il dit avoir remis à M. de Marcellus une *copie* de la notice qu'on vient de lire, extraite de son journal; il y a lieu de croire que la copie était conforme. Admettons-la telle :

Or, Dumont d'Urville ayant dit que la statue « représentait une femme dont la main gauche relevée tenait une pomme et la droite une ceinture habilement drapée » ajoute : « Du reste, elles ont été l'une et l'autre mutilées, et sont actuellement détachées du corps. » Cet « actuellement » marque le moment où il écrit, et son journal autographe

est daté du 6 novembre 1820, mais si cette notice qui a rapport à la Vénus de Milo était écrite dès le premier passage de d'Urville à Constantinople (28 avril), le mot « actuellement » nous reporte à cette date. Voici, en ce cas, notre explication :

Que dit en somme D. d'Urville ? Il est catégorique sur la position des bras ; il n'a pas eu à la chercher, à la deviner ; il a eu sous les yeux des éléments qui ne lui ont pas permis d'en douter ; mais, après avoir expliqué la position des mains, il ajoute : « Elles sont *mutilées* et *détachées* du corps ; » cela ne l'a point empêché d'être certain qu'elles appartenaient à la statue : il fallait donc que l'état de mutilation ne fût pas tel que l'adaptation des bras à la statue ne pût se faire ou que du moins le rapport de ces marbres entre eux ne pût s'établir.

Le paysan Yorgos n'était pas seul quand

il ouvrit le souterrain de Mélos. Son fils, Antonio Bottonis, travaillait avec lui.

M. Jules Ferry, ambassadeur en Grèce, de passage à Milo en mars 1873, a interrogé Antonio Bottonis (1). Cet homme a déclaré qu'au moment de la découverte la statue avait le bras gauche tenant une pomme.

M. Matterer a vu ce même bras dans la même position. Or, d'Urville dit : Les mains sont *mutilées* et *détachées* du corps? mais un bras peut être entier à la fois et mutilé : entier, c'est-à-dire d'une seule pièce dans sa longueur; mutilé, c'est-à-dire éraflé, endommagé sur un ou plusieurs points, ayant, par exemple, le coude entamé ou des doigts brisés. Telles étaient seulement les mutilations que d'Urville a constatées sur le bras gauche, et s'il a pu le dire séparé du corps, c'est qu'il l'était en effet; voici comment :

(1) Voir à l'Appendice, p. 194.

On sait qu'à l'attache de l'épaule est encore visible un trou de tenon. Quand la tige de fer était dans ce trou, qui est vertical, le bras se trouvait maintenu par son propre poids; mais pour être ainsi fixé, il n'en était pas moins mobile.

Au moment où ils ont séparé le buste de la partie inférieure pour le transporter dans leur cabane, les paysans ont nécessairement démonté toute la statue, et détaché le bras; dès lors d'Urville a pu constater que ce bras (qui pour être entier n'était pas sans lésion) était détaché du corps; dès lors aussi M. Matterer a pu un moment le voir remis en place, « élevé en l'air et tenant une pomme (1). »

(1) Dans quel endroit d'Urville a-t-il vu le buste de marbre ? Dans la cabane où le paysan l'avait placé, craignant, dit d'Urville, de perdre le fruit de ses travaux. Étant dans cette crainte, il ne s'exposa pas non plus à diminuer par la perte des bras la valeur de la statue. Il avait donc porté avec le buste ce qui en faisait partie, c'est-à-dire les bras, dans

M. Matterer se rappelait avoir vu, en 1820, la Vénus ayant un bras; or, toutes les représentations qu'il en voyait depuis ce temps, la lui montraient privée de ce fameux bras! Qu'arriva-t-il le jour où il lut la *Relation* de Dumont d'Urville? Il la traduisit selon ses souvenirs; il en interpréta, selon sa conviction, les expressions ambiguës, et il faut convenir que ce passage y prêtait absolument, surtout pour un esprit hanté par le souvenir du bras gauche levé et tenant la pomme, et par cette idée qu'on l'avait « mutilé à Paris, pour faire la symétrie avec le bras droit. »

M. Matterer croyait que d'Urville signalait les mutilations postérieures à sa première vi-

sa cabane, et c'est pourquoi d'Urville put y juger de la position desdits bras. Or, quelles raisons aurait eues Yorgos de croire que ces bras étaient ceux de la statue, sinon des raisons de paysan, c'est-à-dire s'il n'eût jugé, par la place qu'ils occupaient au moment de la découverte, qu'ils appartenaient à la Vénus. Il les avait trouvés *dans la niche*, et quant au bras gauche, il l'avait trouvé attenant à la statue comme le certifie Antonio Bottonis.

site à Milo; dès lors, logiquement, il croyait aussi que d'Urville accusait l'existence des deux bras attenant tous deux à la statue au moment où ils la virent à Milo, et lui qui n'en avait vu qu'un se récria en ces termes :

« Lorsque M. d'Urville et moi avons vu la statue dans la chaumière, elle avait le bras gauche élevé en l'air tenant dans sa main une pomme, et quant à son bras droit, il était brisé à la saignée, et M. d'Urville dit dans une notice qui est écrite de sa propre main et que j'ai lue, il y a quelques jours, que la statue avait ses deux bras; il s'est un peu trompé... »

M. d'Urville s'est trompé! Précieuse contradiction ! Si le capitaine de vaisseau eût purement et simplement vu et approuvé, tel qu'il croyait le comprendre, le texte de celui qui était devenu « son illustre amiral d'Urville, »

la valeur de son témoignage serait peut-être moins absolue.

Ce témoignage eût semblé n'être qu'une sorte de respectueuse confirmation de celui qui émanait d'un ami tant admiré. L'indépendance de M. Matterer est au contraire tout à fait avérée.

Maintenant, le bras droit existait-il, détaché du corps? C'est probable, puisque d'Urville le dit. M. Matterer nie qu'il fût attenant au corps, voilà tout; il ne se souvient que du bras gauche qui, par sa position, attirait l'attention, et ne pouvait s'oublier. Le droit pouvait être en moins bon état et justifier davantage encore le mot *mutilées* que d'Urville applique indifféremment aux deux mains, sans signaler la différence des mutilations pour les deux, dans la rapidité de sa description. Du reste, la position du droit n'était point difficile à déterminer pour ceux qui avaient vu le bras

gauche. La restitution pour eux en est si naturelle que le commandant Matterer l'a faite dans une dernière page, jointe en *post-scriptum* à sa Notice ; cette dernière page est ornée d'un grossier croquis donnant « la vraie position » de la Vénus de Milo ; le bras droit soutient la draperie ; la main gauche, relevée, tient la pomme.

En effet, supposez à la Vénus de Milo le bras gauche levé et tenant une pomme ; laissez-lui le bras droit brisé tel qu'il est, et votre première idée, la plus naturelle, sera que le bras droit absent s'abaissait vers la draperie pour la retenir ; les voiles enroulés à la ceinture glissent, retenus seulement par le genou avancé, et ils sollicitent une main qui les empêche de descendre.

En vain objecterait-on que la draperie ne porte point trace que les doigts y aient été scellés ; les doigts s'avançaient pour saisir

la draperie sans la toucher encore; le mouvement était indiqué. Comment d'ailleurs dans une statue faite de deux blocs superposés un bras pourrait-il tenir aux deux blocs à la fois? Ce bras droit, comme l'autre, était rapporté.

Du reste, le bras droit importe peu; c'est le gauche qui détermine la signification de la figure; c'est le gauche sur lequel M. Brest, M. Matterer, M. de Marcellus, M. de Clarac, et enfin Antonio Bottonis donnent des renseignements précis; c'est du bras gauche seul que nous nous occuperons désormais.

On a au Louvre les débris du bras gauche et de la main tenant la pomme; ils consistent en un fragment de biceps et une moitié de la main. Tels qu'ils sont, ces débris eussent pu à la rigueur suffire pour faire croire à d'Urville que la statue tenait une pomme, mais non pas que la main était « *relevée.* » Ce dé-

tail a son importance. Rapprochez ce mot « *relevée* » du pléonasme heureux de M. Matterer qui a écrit : « *élevée en l'air,* » et dites si vraiment l'attribut de la statue gisant à terre dans une moitié de main, à côté d'un fragment de biceps informe, eût suffi pour déterminer ainsi le mouvement du bras ?

Ni D. d'Urville, ni M. Matterer en présence de si minces débris n'eussent deviné la position exacte du bras gauche ; une fine observation de M. de Clarac (1) confirme le témoignage de leurs yeux : « Le biceps renflé, dit-il, indique que l'avant-bras n'était pas étendu mais un peu *relevé.* » Certes ! l'opinion de d'Urville et de M. Matterer sur le mouvement du bras n'est point le résultat d'une si habile observation ; leur façon de s'exprimer le montre clairement. Il ressort pour nous du

(1) M. de Clarac, conservateur du Louvre, 1821. *Sur la statue antique de Vénus Victrix*, Paris.

rapprochement des témoignages que le bras gauche entier, main et pomme, a été vu par les deux marins de passage à Milo.

Ce bras, puisqu'on n'en a plus que des fragments incomplets, a subi depuis lors une mutilation nouvelle et nous étudierons tout à l'heure dans quelles circonstances.

D'après les débris arrivés en France, on n'est pas parvenu à s'accorder sur l'attitude de la Vénus ; de tous ceux qui ont vu la statue à Milo, aucun n'a hésité à affirmer que la main gauche *relevée* tenait une pomme !

Ainsi, Dumont d'Urville a dit, au retour de sa campagne dans le Levant, tout ce qu'il pouvait dire sur la Vénus de Milo.

Comme on le verra, de malheureux hasards, des motifs de convenance, des nécessités diplomatiques momentanées nous ont privés d'avoir de lui, par la suite, des détails décisifs sur l'histoire de la statue. Et puis cet homme,

absorbé par des travaux considérables, n'avait-il pas le droit de perdre de vue une question d'archéologie?

Peu communicatif, de l'aveu de ses biographes, il ne s'entretenait guère qu'avec ses amis intimes; que leur aurait-il dit de la Vénus de Milo? Elle était à la France, c'était assez; il n'y songeait plus guère et il entretenait ses familiers de ses plans de voyage.

Il avait bien d'autres questions à agiter, l'homme qui devait s'enfoncer dans les glaces antarctiques, explorer mille lieues de côtes inconnues, découvrir deux grandes terres, et, ce n'est pas sa gloire la moins touchante, rapporter à la France les tristes débris du naufrage de La Pérouse.

III

« En même temps que la renommée de la Vénus de Milo grandit et s'avance en Europe, l'âge amoncelle les contradictions, épaissit les nuages jetés comme à plaisir sur son origine, et *il ne restera bientôt plus personne pour les dissiper.* »
(Le comte DE MARCELLUS, *Rev. Contemporaine* du 28 avril 1854.)

.

Ecoutons à présent M. Matterer lui-même sur les deux points nouveaux qu'il apporte à l'histoire de la découverte :

« Mais au moment que je trace ces lignes, dit-il, je m'aperçois que j'ai oublié de dire que lorsque M. d'Urville et moi avons vu la statue dans la chaumière, elle avait son bras gauche élevé en l'air, tenant dans sa main une pomme..... » Et plus loin :

« D'abord je dois dire que beaucoup

de choses, que je dis ici, n'étaient pas dans ma première notice, et je me plais à la compléter ici.

« J'ajoute donc que si M. d'Urville a cru devoir donner le nom de Vénus Victrix, qui veut dire Vénus victorieuse, à cette statue antique, c'est la pomme qu'elle tenait dans sa main qui en est la cause; car si elle avait eu les deux bras coupés, comme on la représente en ce moment-ci et depuis très-longtemps, il n'aurait pas eu cette idée; donc le bras gauche a été coupé, ce qui est une mutilation, et je le soutiens ici, parce que j'ai vu le bras gauche, la main et la pomme, et j'ai encore très-bonne mémoire, et je ne sais pas faire le plus petit mensonge, Dieu merci.

« Ici, je cause tout simplement avec le bien bon M. ***, et je vais maintenant lui raconter comment on a agi pour obtenir cette

statue après qu'elle avait été achetée et payée par un prêtre arménien, comme je l'ai déjà dit;... la nation française ne sait pas cela; eh bien! moi, je vais le dire, parce qu'à mon âge je ne redoute plus la colère des hommes, surtout celle de ceux qui sont les plus haut placés dans ce monde.

« Voici le fait... Quand j'écrivis ma première notice historique, en 1842, sur l'amiral d'Urville, c'eût été une très-grande imprudence de ma part si j'avais raconté tout ce qui a été dit et fait pour acquérir la statue de Milo, j'aurais encouru la colère des grands hommes de Paris, surtout celle du ministre de la marine..., et bien certainement ce ministre n'aurait pas fait imprimer ma notice, et il m'aurait peut-être mis en retraite, car j'étais encore au service comme capitaine de vaisseau, major de la marine au port de Toulon.

« Depuis notre départ de Milo jusqu'à

Constantinople, il s'était écoulé plusieurs jours, et le pâtre avait eu le temps de vendre sa charmante Vénus Victrix, et c'est ce qu'il fit en la livrant pour deux mille piastres ou douze cents francs au prêtre arménien, et quand M. de Marcellus arriva à Milo, cette statue était bien encaissée et descendue de la montagne de Castro, et on l'avait placée sur le rivage pour l'embarquer à bord d'un navire de commerce qui devait faire voile pour Constantinople, afin de la remettre au pacha qui l'avait fait acheter.

« ... Je ne puis pas m'empêcher de dire ici que si par un miracle cette belle Vénus avait pu se transformer tout à coup en Vénus vivante, elle eût gémi et pleuré à chaudes larmes, en se voyant traînée sur la grève, bousculée, roulée par des hommes furieux et en colère ; car elle a failli être jetée à la mer et voici pourquoi.

« M. de Marcellus étant sur le pont de l'*Estafette* tout prêt à descendre à terre, aperçut un grand rassemblement d'hommes sur le rivage, et il se douta qu'il allait y avoir une petite bataille, parce que le prêtre arménien avait un assez grand parti parmi les Grecs de sa religion ; c'est pourquoi il dit à M. Robert : « Il faut nous armer de fusils et « de sabres avec une vingtaine de marins éga- « lement armés. » C'est ce qui fut fait sur-le-champ.

« On s'embarque dans la chaloupe et on arrive à terre où il y avait un vacarme autour de la caisse qui renfermait la belle Vénus de Milo et les Grecs paraissaient bien décidés à ne pas laisser enlever la statue, mais à un signal du capitaine de l'*Estafette*, homme très-énergique (qui) cria tout à coup : « A moi, mes matelots, et enlevez cette « caisse et embarquez-la dans ma chaloupe, »

alors la bataille commença. Les sabres et les bâtons voltigèrent, il y en eut plusieurs qui tombèrent sur le dos et sur la tête du pauvre prêtre arménien, et sur celle des Grecs qui poussaient des cris de désespoir en ce moment et se recommandaient à Dieu... Le consul... était là, armé d'un sabre et d'un gros bâton qu'il agitait aussi très-fortement; une oreille fut coupée, le sang coula, et pendant cette bataille, des marins s'emparèrent de la caisse bousculée à droite et à gauche dans la mêlée, s'embarquèrent dans leur chaloupe et la conduisirent à bord de l'*Estafette* qui fit voiles sur-le-champ pour se rendre à Constantinople. »

Voilà un récit détaillé s'il en fut. Les affirmations sont nettes. Il n'y a pas à discuter sur le sens et le témoignage en un mot est complet.

Ce n'est pas à la légère qu'un officier de la

marine française fait le récit d'un pareil événement où figurent un agent consulaire, un secrétaire d'ambassade et un officier de marine qu'il a dû connaître.

Mais pourquoi M. Matterer n'a-t-il pas dit plus tôt, en 1842, par exemple, qu'il a vu un bras à la statue de Milo? Pourquoi, bien au contraire, a-t-il déclaré que « les deux bras étaient malheureusement cassés? » S'il s'est tu, c'est, dit-il, parce qu'il craignait d'encourir la disgrâce du ministre de la marine.

Il fallait, pour que M. Matterer se sentît menacé d'être « mis à la retraite, » s'il parlait, que le silence lui eût été expressément recommandé. Dans ce cas, le mot d'ordre qu'il a reçu a dû de toute nécessité être donné aux autres personnes qui ont vu la statue avant l'enlèvement.

Quel peut être le motif qui a dicté ce mot d'ordre auquel paraissent avoir obéi, comme

M. Matterer, M. Dumont d'Urville, simple enseigne de vaisseau, et M. Brest, agent consulaire?

Nous en trouverons la raison plausible dans le désir de M. de Marcellus d'attribuer l'acquisition de la statue pour la France à son grand savoir-faire de diplomate et à ses finesses d'orateur habile; nous la trouverons dans l'intérêt qu'il avait à cacher au public la mutilation infligée à la statue pendant le combat et surtout dans la nécessité de taire ce combat lui-même.

Il est certain qu'on a pris soin de ne pas ébruiter cette bataille livrée pour l'enlèvement.

Cette petite bataille très-réelle est désormais un fait acquis : un officier supérieur de la marine à Toulon se rappelle en avoir ouï parler, et ce fait nous est enfin confirmé par un récit de M. P. Morey, correspondant de

l'Institut. M. Morey, de passage à Milo en 1838, l'avait appris de M. Brest lui-même.

Or M. de Marcellus n'en a jamais rien écrit. Pourquoi? et s'il a négligé de mentionner un fait aussi important, ne faut-il pas admettre qu'il a pu, dans ce mystère, envelopper autre chose encore?

Et s'il est avéré qu'il a caché un seul point de l'histoire de la découverte, ne sera-t-il pas naturel de supposer qu'il s'est sagement assuré le silence des personnes qui pouvaient rendre sa discrétion inutile?

Notons en passant que M. Matterer a été le premier à écrire le récit du combat, ce qui est une présomption nouvelle (en était-il besoin?) en faveur de la véracité de son témoignage tout entier.

Il nous a révélé un combat auquel il n'était pas présent; quand son récit sur ce point est prouvé véritable, comment douter des faits

qu'il rapporte en qualité de témoin oculaire?

Quelle que soit la vérité on ne l'a pas dite ; cela, du moins, est de toute évidence. Les contradictions des divers témoignages en sont la preuve. La vérité n'était donc pas bonne à dire. Pourquoi ? et quelle est cette vérité sur laquelle, selon l'expression de M. de Marcellus, « on a épaissi les nuages jetés comme à plaisir? »

On trouvera dans le manuscrit de la *Relation* de d'Urville tombé entre nos mains un passage qui fut supprimé à l'impression dans les *Annales maritimes*. Ce passage en disait trop sur les retards apportés à l'achat de la statue et sur les *difficultés* rencontrées à Milo par le secrétaire d'ambassade; ce passage paraîtra peu important au lecteur qui y cherche une révélation nouvelle, mais comme il devait sembler explicite à ceux qui, sachant les faits, pouvaient lire entre les lignes !

— aussi ne parut-il pas dans les *Annales* :

« Lors de notre passage à Constantinople, M. l'ambassadeur m'ayant questionné sur cette statue, je lui dis ce que j'en pensais, et je remis à M. de Marcellus, secrétaire d'ambassade, la copie de la notice qu'on vient de lire. A son retour, M. de Rivière m'apprit qu'il en avait fait l'acquisition pour le muséum, et qu'elle était embarquée sur un des bâtiments de la station (1).

« Cependant, à notre second passage à Milo, au mois de septembre, j'eus le regret d'apprendre que cette affaire n'était pas encore terminée. Il paraît que le paysan, ennuyé d'attendre, s'était décidé à vendre sa statue moyennant 750 piastres à un prêtre du pays qui voulait en faire cadeau au drogman du capitan-pacha, et M. de Marcellus

(1) Ce premier paragraphe a été publié dans les *Annales*. Il est reproduit ici, parce que le suivant, qui était resté inédit, s'y rattache directement.

arriva au moment même où elle allait être embarquée pour Constantinople. Désespéré de voir que ce beau morceau d'antiquité allait lui échapper, *il mit tout en œuvre pour le ravoir*, et grâce à la médiation des primats de l'île, le prêtre consentit enfin, mais non sans répugnance, à se désister de son marché et à céder la statue. Mais par la suite, il fit payer cher aux primats l'intérêt qu'ils avaient témoigné aux Français; il les avait dénoncés au drogman, et durant notre séjour à Milo, quelques-uns venaient d'être conduits près de cet envoyé alors en tournée dans les îles voisines. On craignait qu'ils n'eussent à subir de mauvais traitements, ou tout au moins de fortes avanies. »

En regard de ce passage de Dumont d'Urville, M. Matterer a écrit ce qui suit : « On a trompé M. d'Urville à son retour à Milo, ou bien il n'a pas voulu dire ce que l'on a fait

pour obtenir la statue de Milo ; car elle a été enlevée par la force brutale et on le dit encore en 1858 dans cette île... On lui a fait un conte qui n'est pas vrai, et ce que l'on dit ici est la vérité. »

Un rapprochement nous frappe ; d'un côté, M. Matterer a tantôt affirmé simplement n'avoir pas dit toute la vérité dans ses *Notes nécrologiques;* de l'autre Dumont d'Urville (dont M. Matterer avait imité la réserve, en 1842), en publiant la relation de son voyage dans le Levant et la mer Noire, a remplacé le passage cité plus haut par celui-ci :

« J'ai su depuis que M. Marcellus arriva à Milo au moment même où la statue allait être embarquée pour une autre destination; mais *après divers obstacles*, cet ami des arts parvint enfin à conserver à la France ce précieux reste d'antiquité. »

Après divers obstacles au lieu de : *Il mit tout*

en œuvre pour la ravoir! Le mot ne saurait être plus bref ni plus discret; on ne saurait en dire moins sur le sujet; évidemment Dumont d'Urville et M. Matterer, en se taisant ainsi sur le point capital de l'enlèvement, obéissent à une même influence. M. de Marcellus avait quelque intérêt à étouffer cette affaire.

Les primats avaient été favorables aux Français (comment n'auraient-ils pas voulu ce qu'ils n'avaient pu empêcher!).

M. Pierre David raconte en détail dans ses mémoires inédits, la colère du drogman et les vexations qu'eurent à subir de sa part les malheureux primats. Ils payèrent une amende de sept mille cent piastres et reçurent le fouet devant tous les primats de l'Archipel rassemblés (1).

(1) Cela se passait à Syphante.
« La scène de Syphante (écrivait M. Pierre David à son

On faisait en leur personne un affront au nom français, et le consul qui en sentait l'humiliation, demandait pour eux la protection de l'ambassadeur promise déjà par M. de Marcellus.

On avait beau représenter à Morusi que les marbres avaient été achetés par la France, presque aussitôt que trouvés; que « cette vente n'avait rien de contraire aux capitulations ni aux ordres de la Porte, » le drogman ne voulait rien entendre, et pour lui être agréable, il eût fallu, s'écriait-il « lapider M. Brest et les autres Français qui s'étaient *emparés* de la statue. » Il ne « reconnaissait point tous ces vice-consuls de l'Archipel, et si celui de Milo osait encore acquérir des antiques ou faire des fouilles pour en trouver,

ambassadeur) est un outrage au roi, à vous, à tous les Français. S'il demeurait impuni, nul de nous ne pourrait plus aborder une île de l'Archipel. »

il permettait aux habitants de Milo de le tuer! Il alla jusqu'à faire publier au son de la cloche que nul n'avait désormais la permission de faire des fouilles et des acquisitions que le seul Oiconomos. Enfin, M. de Rivière obtint satisfaction, et M. Pierre David en lut la nouvelle « avec autant de plaisir que la nouvelle d'une victoire, » mais les primats ne furent jamais complétement indemnisés des amendes subies. Longtemps M. Pierre David eut le souci de leurs réclamations.

Tel fut le conflit diplomatique que M. de Marcellus ne dissimule pas, tout en cachant les vraies raisons, comme il le devait. Il était devenu nécessaire sans doute, pour calmer Nicolaki Morusi, de lui promettre le silence sur cette petite bataille, où son protégé Oiconomos avait reçu un châtiment mérité, au moment où il allait ravir la statue acquise par la France.

Il n'est pas inutile de faire remarquer que Nicolaki Morusi, troisième fils de l'ancien prince régnant de Moldavie, avait été l'ami de M. de Marcellus.

Ils étaient du même âge et s'égaraient ensemble sous les « *bocages discrets* » des parcs de Thérapia, échangeant « tantôt les graves pensées, tantôt les frivoles discours » de la jeunesse. Quand l'hiver séparait les deux amis, ils s'écrivaient tendrement.

On conçoit qu'après la façon dont Pylade avait traité les gens qui agissaient pour le compte de l'Oreste turc, Oreste entra en fureur et accusa son ami de trahison.

Pour M. de Marcellus, il ne pouvait s'expliquer « l'inconstance de l'amitié » de Nicolaki. Il rêvait d'avoir avec lui « une explication franche et directe. »

Ainsi les raisons personnelles s'unirent aux raisons diplomatiques du moment pour faire

le silence sur les détails de cette affaire.

Au surplus, il est facile de voir que M. de Marcellus, en homme heureux, retient presque tout l'honneur de l'acquisition. Il appelle partout la Vénus de Milo : « ma pupille, ma fille, ma déesse, ma gloire, ma Vénus. » Se trouvant dans la nécessité réelle de taire le combat, il laisse penser qu'il a conduit l'affaire par des moyens purement diplomatiques.

Quand il arrive à Milo, nous dit-il, la statue est déjà embarquée sur un brick grec couvert du pavillon turc; aussitôt, il parle aux primais; ceux-ci savent que pour la transaction demandée ils seront inquiétés, mais comment pourraient-ils résister à l'éloquence du fin diplomate qui leur promet de les recommander à son ambassadeur? Et là-dessus, ils livrent de plein gré la statue, et le capitaine grec vient en personne la remettre à M. de

Marcellus. En apprenant cet événement, le drogman s'écrie « que, pour lui être véritablement agréable, il eût fallu jeter la statue au fond de la mer plutôt que de la céder aux instances de M. de Marcellus. Enfin, il avait joint à ces vives expressions de dépit quelques menaces contre la France et ses agents. »

Que toute cette fureur, dont nous connaissons les effets, est bien mieux expliquée par l'enlèvement à main armée! S'il y avait eu seulement transaction à l'amiable, pourquoi le drogman aurait-il laissé échapper ces menaces? Les primats seuls en ce cas eussent été blâmables. Quand Nicolaki Morusi s'oublie en invectives, c'est pour un plus grave motif : on a attaqué et battu ses gens.

En somme, rien n'est faux dans le récit de M. de Marcellus, ni ses tentatives d'accommodement, ni ses instances, ni ses lettres, etc.; il dit la vérité, mais non pas la vérité tout en-

tière ; il omet, contraint et forcé par des nécessités du moment, de raconter comment furent bâtonnés les Grecs, fort coutumiers au demeurant de ce genre de traitement.

On sait comment finit Nicolaki Morusi. Quand éclata l'insurrection de la Grèce, le Tyran des îles fut des premiers pendus.

La nécessité de dissimuler le combat étant admise, M. de Marcellus ne devait pas être fâché de paraître un diplomate habile à dénouer toutes les difficultés. Dès lors, ni l'enseigne Dumont d'Urville, ni le lieutenant Matterer ne devaient parler.

C'est par la force que M. de Marcellus a conquis, pour l'honneur de la France, une statue que les Turcs eussent enfermée au fond de quelque jardin, ornement d'un sérail où jamais les yeux d'un chrétien n'eussent pu la contempler. Voilà sa vraie gloire ; elle vaut bien celle dont il se pare à tort, et en

dépit de tout peut-être l'aurait-il revendiquée s'il l'eût pu faire sans perdre d'un côté ce qu'il eût gagné de l'autre.

En effet, s'il n'a mentionné nulle part le combat livré sur la plage c'est surtout peut-être parce que la statue y laissa ce bras gauche levé et tenant la pomme (1) que M. Matterer déclare avoir vu.

Si cet accident est arrivé à ce moment, il est naturel que M. de Marcellus, jaloux de garder pour lui tout l'honneur de l'acquisition, redoutât d'être taxé de négligence ou de maladresse. On n'y eût pas manqué, et l'homme qui disait plus tard : « Elle n'a pas de bras, ma fille, n'importe, elle m'ouvrira les portes de l'Institut... » n'aurait pas été bien aise qu'on lui répondît : « Vous êtes un

(1) C'est du moins ce que nous pensons démontrer suffisamment dans le chapitre qui va suivre. Tout se correspond dans cette histoire embrouillée. Il est nécessaire parfois de citer certains faits qui restent encore à démontrer.

peu la cause du malheur de votre enfant, ô père dénaturé ; et voilà qu'elle ne peut pas vous mener par la main où vous voulez aller. »

Le combat, le seul fait qui pût expliquer la perte du bras, il fallait le taire.

La seule circonstance où la statue a pu être endommagée, sans qu'on eût à adresser de trop vifs reproches à ceux qui l'allèrent querir, devant être gardée secrète, ceux-ci ne pouvaient qu'être tentés de taire avec le combat lui-même la mutilation nouvelle qui en résulta.

Quelle excuse eussent-ils substituée à celle dont le bénéfice leur était ôté ?

M. Brest, il est vrai, presque seul dans son île, en butte aux vexations des Turcs, n'avait pu suffire à empêcher l'enlèvement; sa responsabilité était à couvert ; on pouvait lui adresser les premiers reproches ; il se fût

aisément justifié. Mais encore, comment *expliquer* les nouvelles mutilations?

D'autre part, à celui qui recevrait les premiers reproches on devrait, par un juste retour, adresser les premiers éloges, car pour avoir à répondre des mutilations de la statue il fallait avoir eu le mérite de la découvrir, de la défendre, de l'acheter ou de la conquérir.

M. de Marcellus préféra se donner à peu près tout l'honneur, — et ne se faire donner aucun blâme. Examinons :

M. Brest est certainement celui qui en toute cette affaire eut à subir le plus de tracasseries. Demeurant à Milo, il a à garder la statue, à la protéger contre les acheteurs et les voleurs; il la propose tour à tour aux bâtiments qui passent; il la défend, il lutte, il perd son repos, il affronte des menaces, il court des dangers.

M. Pierre David, consul de Smyrne, a écrit

à M. de Rivière qu'il offre au roi une statue trouvée à Milo. M. de Rivière a répondu qu'il « accepte l'hommage,... et qu'il se charge de payer les statues et de les envoyer prendre. »

Dumont d'Urville dit de la Vénus de Milo : « Je fus le premier à en remettre une description détaillée à M. le marquis de Rivière. » Il tenait à cet honneur.

Eh bien, qu'on lise M. de Marcellus : c'est lui qui a pris toutes les initiatives; il a tout fait; il a découvert la statue; il en a le premier compris la beauté, deviné la future gloire! Encore un peu, et ce sera lui qui a tenu la bêche d'Yorgos!

De M. Brest, il dit peu de chose; de M. Pierre David, rien; de D. d'Urville, il ne nie pas avoir reçu des renseignements, mais qu'on se reporte à ses *Souvenirs de l'Orient* : ces renseignements fournis par l'enseigne de vaisseau, en même temps qu'il déclare les

avoir reçus, il nous dit qu'il les lui arracha bribe par bribe, parole à parole. D. d'Urville herborise avec le secrétaire d'ambassade « qui lui sert de guide aux bois et aux prairies du Bosphore, » et qui « multiplie ses questions » sur les fouilles de Milo. M. de Marcellus alors « sollicite la permission de se rendre à Milo. » En vérité, il a pris toute l'initiative auprès de M. de Rivière. C'est en quoi il se trompe lui-même le premier et visiblement de bonne foi. Heureux du résultat, excellent en somme, de sa visite à Milo, il se laisse entraîner par cet enthousiasme du triomphe qui lui faisait « réciter des vers d'Homère » à la déesse de marbre.

Du reste, les faits rétablis ne lui enlèvent une gloire que pour lui en donner une autre, celle de la *conquête;* c'est le mot qu'il emploie quelque part, peut-être avec une arrière-pensée. Il lui arrive aussi de dire ailleurs :

« Je la nommai *Vénus Anadyomène,* puisque je venais de l'arracher en quelque sorte à la mer. » Ces mots ne s'expliquent bien que par ce combat que nous connaissons.

Il faut y insister, la gloire de la conquête, qui revient à M. de Marcellus, en vaut bien une autre. On est tenté de croire qu'il le sentait, qu'il regrettait de ne pas en convenir, qu'il espérait le laisser deviner, à condition toutefois qu'on ignorât combien la bataille avait été funeste à la statue.

Les éloges qu'il se prodigue à lui-même lui semblent peut-être une compensation de ceux, d'un autre genre, dont il s'est privé.

Il aurait pu, dira-t-on, arriver plus tôt à Milo. Il aurait pu, dirons-nous, arriver plus tard ! C'est à sa décision que la France doit en somme un marbre sans pareil, qui a inspiré tous les artistes, tous les poëtes et tous les critiques, — une figure dont l'image surgit à

l'esprit dès qu'on évoque les êtres et les choses dont l'ensemble constitue l'aspect du dix-neuvième siècle, — une statue qui est devenue l'orgueil de nos musées et l'une des joies de la vieille Europe, la Vénus de Milo.

IV

« On dirait qu'un coup violent, après avoir froissé fortement le bras dans sa longueur, l'a fracassé à son emmanchement avec l'épaule et l'en a séparé. »
(M. le comte DE CLARAC, *Sur la statue antique de Vénus Victrix, découverte dans l'île de Milo en 1820.* A Paris, de l'imprimerie de P. Didot l'aîné. 1821.)

A travers un labyrinthe de détails nous suivons un fil conducteur. La vérité définitive est proche.

Avant que la Vénus de Milo ait quitté le champ d'Yorgos, où elle a été trouvée, elle a été vue par M. Brest, M. Dumont d'Urville et M. Matterer.

Plusieurs personnes, qui ont eu occasion de voir M. Brest (1), se rappellent lui avoir

(1) Dans une note de nos articles sur la Vénus de Milo.

entendu attribuer à la statue de Milo l'attitude de la Vénus de Pâris, élevant la pomme. Le fils de M. Brest (1), à son tour aujourd'hui vice-consul de France à Milo, a les mêmes souvenirs : la Vénus de Milo élevait dans sa main gauche la pomme de Pâris.

publiés par *le Temps* (9, 10 et 11 avril 1874), nous signalions les articles sur le même sujet, de M. Ch. Lenormant (*Correspondant*, 25 janvier et 25 mars 1854), et, résumant notre pensée sur l'auteur, nous disions : « Ses arguments complètent fort bien les nôtres : *Il avait vu M. Brest.* » Nous avions pressenti que M. Brest avait donné à quelques visiteurs privilégiés de précieux renseignements. Or, M. Salicis, capitaine de frégate, professeur à l'Ecole polytechnique, nous écrivait, dès le *9 avril* au soir : ... « J'ai vu M. Brest à Milo en 1852. Il donne à ces bras la même disposition à peu près que vous leur attribuez. Le gauche tenait la pomme; le droit, au long du corps, mais replié en arrière vers le bas, retenait la draperie que Vénus venait de relever ou dont elle voulait empêcher la chute complète.

« Mes souvenirs sont, à ce sujet, nettement présents, car je vois encore notre excellent consul, fort gros, grisonnant, en habit bleu barbeau à boutons dorés, prenant lui-même la pose que devait avoir le chef-d'œuvre. » — Qu'il nous soit permis de remercier ici notre correspondant de son aimable accueil et de la bienveillance avec laquelle il s'est intéressé à notre travail.

(1) On verra à l'Appendice l'importante lettre de M. Jules Ferry, publiée par *le Temps* du 16 avril 1874.

Si M. Brest n'accusait pas à grand bruit l'existence du bras gauche c'est qu'il n'en avait ni les moyens, ni l'occasion ; c'est que sa situation d'agent consulaire lui faisait, vis-à-vis surtout du secrétaire d'ambassade, un devoir d'être discret ; — il s'agissait aussi de tenir ignorée du public une lutte qui avait été la cause d'un conflit diplomatique de longue durée.

Obéissant à des considérations semblables, sous l'influence de M. de Marcellus, M. Dumont d'Urville, simple enseigne de vaisseau, se contenta de publier sa description sans donner par la suite aucun des renseignements supplémentaires qui eussent rendu son texte décisif.

M. Matterer, après un long silence, n'ayant pas les mêmes motifs que les deux autres témoins pour le prolonger, a fini par déclarer, en qualité de témoin oculaire, que

la Vénus de Milo, peu de temps après la découverte, avait encore le bras gauche levé et tenant la pomme. C'est ce qu'on a jusqu'ici ignoré. Le public ignorait de même le fait d'un petit combat livré sur la plage de Milo, où Turcs et Français se sont disputé la statue.

Or le bras gauche de la Vénus est aujourd'hui brisé. Où, quand et comment l'a-t-il été? Pendant la bataille. C'est du moins ce que dans le précédent chapitre nous avons admis comme un fait prouvé d'avance. Il s'agit à présent de le démontrer.

Qu'on essaye d'imaginer, au point où nous en sommes de cette histoire, un incident vraisemblable où le bras de la statue ait pu être mis en pièces, et de telle sorte que ceux qui la portaient ne soient pas parvenus à recueillir tous les fragments du bras.

Pour ces effets, on inventera difficilement un autre incident qu'un combat. Tout autre n'entraînerait pas un ensemble de raisons si naturelles de la fracture du bras et en même temps de l'impossibilité de retrouver ou de recueillir les débris. Dans une escarmouche on agit à la hâte, sous les coups et la poursuite de l'adversaire.

Or le seul incident qui puisse expliquer cette mutilation de la statue n'est pas à imaginer; il est avéré. On s'est battu, la statue présente, pour la conquérir.

Le théâtre du combat est une plage rocheuse.

Les deux partis ont chacun une embarcation qui attend, prête à l'enlèvement.

D'un côté, sous la conduite de leur commandant, les marins français, énergiques, prompts à obéir, ardents à l'attaque, armés de sabres et de gourdins. De l'autre, sous les

ordres d'Oiconomos, aventurier décidé, des barbares impatients de l'obstacle, violents par nature, considérant la statue non comme un chef-d'œuvre sans prix, mais comme un butin qui vaut cher puisqu'on le leur dispute. Statue ou lingot d'argent, peu leur importerait...

Le prince Nicolaki Morusi eût préféré savoir la statue au fond de la mer que livrée aux Français. Ce fut là plus tard son mot brutal. Périsse le trésor, pourvu que d'autres ne l'aient pas! Ce sentiment sauvage va bientôt s'emparer des ravisseurs à qui leur religion même, opportune alliée de leur colère, pourra commander tout à coup la destruction de l'idole.....

M. Brest était présent. Le brave agent consulaire, pour se trouver là au moment de l'arrivée de l'*Estafette*, avait dû avec anxiété en guetter au loin les voiles blanches et la

flamme française. Le cœur plein de regret et d'espoir, il avait dû, impuissant, épier les ravisseurs et les suivre. Allait-elle lui échapper cette statue qui déjà lui avait coûté tant d'ennuis ! (1)

Enfin, la chaloupe de l'*Estafette* avait accosté. M. Robert et M. de Marcellus étaient accourus, à la tête de leur poignée de marins.

Les Turcs, pris à l'improviste, durent se trouver dans un grand embarras.

Les marins de l'*Estafette* courent sus aux ravisseurs. Les coups de gourdin et de plat de sabre ne sont pas épargnés. Quelques Turcs sans doute ont fait volte-face, essayant de protéger leurs compagnons qui fuient der-

(1) « Le bruit de la beauté de ce chef-d'œuvre se répandit bientôt de tous côtés ; divers agents vinrent en offrir des prix considérables, et les prétentions de part et d'autre devinrent telles que M. Brest et ses fils furent obligés de garder à vue leur trésor. » (P. MOREY, *la Vénus de Milo*. Nancy, 1867.)

rière eux, avec la statue, vers l'embarcation prête à la recevoir. Mais le marbre est lourd, la fuite lente, l'agresseur hardi, et les ravisseurs sont bientôt rejoints... N'est-ce pas là la scène?...

M. Matterer, quand il nous a raconté ce combat, a dit : « La statue était bien encaissée; » puis : « Les marins s'emparèrent de la caisse, bousculée de droite et de gauche dans la mêlée... »

M. Matterer, pour être un homme sincère, n'est pas nécessairement un esprit clairvoyant. Quant il raconte ce qu'il a vu, quand il répète ce qui lui fut dit, on a toutes les raisons du monde pour le croire; mais dès qu'il se livre à la critique, son texte a moins de prix.

La statue avait-elle été emballée?

M. Matterer le dit, mais son mot, petit détail (qui lui a paru naturel) d'un récit où il

ne figure pas comme témoin oculaire, n'a aucune importance.

D'autre part, M. de Marcellus, forcé d'avouer que les éclats visibles « sur le buste de la statue, et la dégradation des plis de la draperie » sont des lésions récentes, déclare, pour expliquer ces lésions, en en faisant responsable le moine Oiconomos, que les marbres, quand ils arrivèrent entre ses mains, « n'avaient encore reçu ni caisse ni emballage d'aucune sorte. »

C'est naturellement autour du marbre convoité que la bataille a été le plus acharnée; eût-il été enfermé dans une caisse, la caisse, nécessairement imparfaite d'ailleurs, eût pu rouler et s'ouvrir, livrant la statue à tous les périls.

Mais la Vénus n'avait ni « caisse ni emballage d'aucune sorte. » C'est du moins ce qui paraît le plus probable.

Des ravisseurs, gens fort pressés, ont dû simplifier leur besogne et emporter séparément à découvert sur quelque brancard, les deux blocs de la lourde statue.

M. de Marcellus (on l'a vu plus haut), convient des mutilations récentes du buste et de la draperie. Mais comment s'expliquera-t-on même ces lésions légères ?

M. de Marcellus va au-devant de la question et, avec une hâte excessive, il se défend contre l'idée que la statue ait pu être endommagée en sa présence :

« Je fis, dit-il, porter la statue à bord de l'*Estafette*, sur laquelle j'étais embarqué. Dans *ce dernier trajet*, elle ne fut nullement endommagée, *car elle ne toucha pas la terre*. Il n'en avait point été malheureusement ainsi dans son voyage du haut du bourg de Castro jusque sur le navire albanais, auquel avait présidé le caloyer usurpateur Oiconomos. »

Il dit ailleurs (1) :

« Oiconomos n'avait, au reste, apporté
« aucune précaution au transport des marbres
« sur la plage et sur la mer. C'est aux *acci-*
« *dents* (?) et aux *secousses* (?) de ces trajets
« qu'il faut attribuer les éclats récents qu'on
« peut remarquer sur le buste de la statue et
« surtout la dégradation des plis de la dra-
« perie si légère et si ondulée qui tombe sur
« ses genoux. »

M. de Marcellus nous dit qu'au trajet *déplorable* de la statue, du haut du bourg de Castro jusqu'au navire, a présidé qui? le caloyer Oiconomos, celui-là même qui, selon la version de M. de Marcellus, achetait la Vénus de Milo pour l'offrir à Nicolaki Morusi, afin de reconquérir la faveur de ce prince.

Que le caloyer Oiconomos eût acheté la statue de son propre mouvement pour en

(1) *Souvenirs de l'Orient*, I. p. 240.

faire don au drogman, ou qu'il eût reçu des ordres, il avait trop d'intérêt à la conservation du marbre pour n'y point veiller avec soin ; pas plus que M. de Marcellus, il ne désirait être accusé de négligence.

Et puis, qu'est-ce que ces *accidents* non définis, ces *secousses* mystérieuses qui font sauter en éclats des morceaux de marbre !

Chaque phrase du diplomate contient une énigme nouvelle, une nouvelle surprise.

La suite de cette histoire nous réserve encore plus d'un étonnement. Tel, par exemple celui qu'on éprouve à apprendre par un témoignage définitif que la statue, liée de cordes, a été traînée sur les rochers de la plage.

Quelqu'un pourrait-il raisonnablement soutenir que ce fut là le mode de transport choisi par l'ingénieux Oiconomos pour la statue précieuse destinée au prince dont il voulait recouvrer les bonnes grâces ?

Or, c'est un fait certain, la statue liée de cordes a été traînée par les Turcs.

Certes! ils n'eurent jamais aucun titre à la posséder, ceux qui l'osèrent traiter ainsi!...

Il est évident qu'ils n'ont pas commis cet acte sauvage froidement et de parti pris; il est seulement admissible que ce fut au moment de l'agression, car à ce moment ils n'eurent plus les mêmes forces à employer au transport du marbre. « Qui ne peut porter, traîne, » dit un proverbe. Ravir la statue à l'adversaire, c'était là le seul but, dût-elle y périr. Si la statue a été traînée, ce ne peut être que durant la bataille. Or, elle l'a été, et à ce moment même. Un témoignage décisif le prouve, celui de M. Morey, membre correspondant de l'Institut, qui, ayant vu M. Brest à Milo, en 1830, a écrit (1) :

(1) *La Vénus de Milo*, par P. MOREY, architecte, ancien

« Lorsqu'il fallut embarquer la statue, une sorte de bataille s'étant livrée entre des marins de différentes nations (*sic*), nous dit M. Brest, pendant le trajet de mon habitation à la mer, la précieuse relique fut enlevée avec tant de précipitation, *traînée avec si peu de soin sur le rocher au moyen de cordes*, qu'il en résulta malheureusement les égratignures et les épaufrures qu'on remarque sur les épaules, ainsi que les cassures des draperies. »

Qu'il fût ou non à ce moment attenant à la statue, c'est là que le bras fut brisé, soit que remis en place au moyen du tenon, il ait éclaté en morceaux quand la Vénus a été renversée, soit même que les barbares, qui voulaient ou la garder ou la détruire, aient volontairement brisé contre les rochers cette partie de la statue.

pensionnaire de l'Académie de France à Rome, vice-président de l'Académie de Stanislas. — Nancy, V^e Raybois, imprimeur de l'Académie, rue Faubourg-Stanislas, 3. 1867.

On a ramassé, sur le théâtre de la lutte, deux fragments du bras, ceux qu'on a pu retrouver dans la précipitation de l'échauffourée, et parmi les galets innombrables.

Ces fragments incomplets ont été envoyés en France par M. de Marcellus. Il prend soin de nous le dire avec insistance en nous livrant l'inventaire minutieux des objets qu'il emporta de Milo et qui étaient (nous le citons) (1) :

« N° 1, le buste nu de la statue ;

« N° 2, la partie inférieure drapée ;

« N° 3, le haut de la chevelure, vulgairement dit le chignon, que je replaçai moi-même et que je vis dès lors s'adapter merveilleusement au haut de la tête ;

« N° 4, un avant-bras informe et mutilé ;

« N° 5, une moitié de main tenant une pomme.

(1) *Revue contemporaine*, 30 avril 1854, p. 291.

« Ces deux derniers objets *me parurent d'un même marbre et d'un grain assez semblable* à celui de la statue; mais je ne sus pas discerner s'ils pouvaient raisonnablement s'appliquer à une Vénus dont l'attitude m'échappait.

.

.

« N° 6, 7 et 8, trois hermès;

« N° 9, un pied gauche de marbre. »

Remarquons-le : ce pied qui ne saurait appartenir à la statue, M. de Marcellus prend soin de ne lui donner place, dans son énumération, qu'après les trois hermès. Au contraire, l'avant-bras et la moitié de main qui dépendent de la statue sont par lui nommés tout de suite après le haut de la chevelure.

Il interrompt même son inventaire, et enre le n° 5 et le n° 6 il fait mainte réflexion; il dit d'abord que l'avant-bras et la moitié de

main tenant une pomme lui parurent du même marbre que la statue ; il ajoute qu'il ne put pas discerner si ces objets *pouvaient raisonnablement s'appliquer à une Vénus dont l'attitude lui échappait*. D'Urville aurait parlé de même s'il n'avait eu sous les yeux que ces minces fragments. M. de Marcellus est le premier pour qui l'attitude de la statue semble un moment douteuse.

Poursuivons l'examen de son texte. Il fait porter à bord de l'*Estafette* les marbres qu'il a conquis. Alors, il examine sa conquête. Il reconnaît que « le bout du pied gauche de la statue » n'existe pas ; « le nez... a perdu son extrémité. » Le chignon termine parfaitement la riche chevelure. Le bras gauche manque tout entier jusqu'à l'épaule, le bras droit seulement jusqu'à la hauteur du sein.

« Après cet examen trop rapide, dit-il, ou, si l'on veut, trop enthousiaste, je fis coudre

devant moi dans des sacs de toile à voile, *les cinq fragments réunis qui composaient l'ensemble de la Vénus.* Le buste fut placé seul dans le premier sac; dans le second la partie inférieure; les trois accessoires (1), emballés chacun séparément, furent couchés à côté d'elle et reposèrent sur les mêmes matelas dont je les avais munis afin d'éviter les coups de mer. » « Je me résume et je dis : *La Vénus de Milo en cinq morceaux;* — trois hermès; — un pied gauche de marbre; — tels furent les neuf objets que j'emportai de Milo le 25 mai 1820. »

Il ajoutera plus loin : « De tous ces objets... les cinq premiers, *en admettant que les n° 1, 2, 3, 4 et 5 n'en forment qu'un...* etc.; »

(1) Nous reproduisons l'inventaire de M. de Marcellus : N° 1, le buste nu de la statue; n° 2, la partie inférieure drapée; n° 3, le haut de la chevelure;... n° 4, un avant-bras informe et mutilé; n° 5, une moitié de main tenant une pomme. C'est ce qu'il appelle *les cinq fragments qui composaient l'ensemble de la Vénus. (Revue contemporaine,* 30 avril 1854.)

mais cette formule dubitative arrive en retard et n'enlève rien à la netteté de ses deux expressions précédentes, à savoir : « *Les cinq fragments réunis qui composaient l'ensemble de la Vénus,* » et : « *La Vénus de Milo en cinq morceaux.* »

Deux fois ces façons de s'exprimer n'ont pas pu échapper par hasard au diplomate. Il les a écrites à bon escient. Il en savait la valeur, il a souhaité qu'on la comprenne un jour. L'affaire de l'enlèvement et de la mutilation ayant été tenu secrète au début, il se sentait dans l'impossibilité de détromper nettement ceux à qui ce mystère avait inspiré tant d'ingénieuses dissertations et tant d'hypothèses. Il n'expliquait rien, mais il laissait volontiers sa plume écrire tel détail qui pût devenir précieux pour l'esprit attentif qu'un hasard favorable mettrait un jour sur la voie de la vérité.

Agité de mouvements divers, il continuait à ne pas révéler une aventure tue si longtemps, mais il eût désiré qu'on en sût tout ce qui intéresse l'histoire de l'art. Avec peine il eût avoué que sans les lenteurs apportées à l'acquisition, peut-être par sa faute, on eût eu la statue intacte, — et pourtant il regrettait qu'on ne sût pas la vérité sur la Vénus de Milo. C'est à coup sûr dans un tel sentiment qu'après avoir donné au public tous les renseignements dont nous venons d'user, il ajoutait : « Je serais fort embarrassé aujourd'hui de tirer quelque conclusion importante de tous ces minutieux détails, mais des archéologues plus diligents et mieux exercés pourront en *presser les conséquences, en faire jaillir peut-être une lumière nouvelle*, et éclairer ainsi quelque recoin resté obscur dans l'histoire de l'art antique. »

Il faut lui savoir gré de ces paroles où il reconnaît le droit de la critique.

Suivons à présent, jusqu'en France, la Vénus de Milo en cinq morceaux, selon le mot de M. Marcellus.

M. de Clarac, conservateur au Louvre, reçut la statue et se livra à un minutieux examen des différentes parties où des traces de toutes sortes étaient encore fraîches.

M. de Clarac écrivit son procès-verbal et le publia (1). Nous le citons :

« *Les épaules ont été plus endommagées que le reste;* les traces des cordes dont on avait lié la statue, et qui avaient sali le marbre, *indiquaient* (2) qu'elle avait été traînée le long

(1) *Sur la Statue antique de Vénus Victrix.*
(2) Non, la puissance de l'induction ne va pas jusque-là. Des traces de cordes visibles sur une statue dont elles ont sali le marbre, *indiquent* que la statue a été liée ou entourée de cordes, mais non qu'elle a été *traînée*.
Non, M. de Clarac n'a pas deviné cela. M. de Marcellus lui a fait des confidences ; M. de Clarac les livre au public comme les résultats de ses inductions. M. de Marcellus eût été bien aise qu'on sût la vérité sur le bras, pourvu que l'aventure de l'enlèvement, si funeste à la statue, demeurât secrète.

du rivage pour la conduire à bord du bâtiment grec, et c'est dans ce fatal trajet que les épaules et quelques parties du dos et des hanches ont été froissées. Le marbre a même été étonné et enlevé sur chaque épaule dans une largeur de quelques doigts. »

Il dit encore :

« M. Lange, restaurateur des statues du Musée Royal et dont l'œil est très-exercé à saisir et à suivre les moindres indications, soit du travail antique, soit des lésions qu'ont éprouvées les statues qui lui sont confiées, M. Lange m'a fait observer sur le dessus de cette main, des *exfoliations du marbre dont on peut suivre la direction sur le fragment de bras et jusque sur l'épaule*, et qui prouveraient que ces différents morceaux faisaient partie du même bras, et que d'ailleurs elles n'ont pu avoir lieu, suivant toutes la même direction, *que lorsque le bras était encore entier. On dirait*

qu'un coup violent, après avoir froissé fortement le bras dans sa longeur, l'a fracassé à son emmanchement avec l'épaule et l'en a séparé. J'ajouterai encore à ce que je viens de dire, que la fracture du poignet est nette, ce qui me fait croire que le bras gauche, soit par la chute de la statue, soit par quelque autre cause, a été brisé et détaché du corps dans toute sa longueur, qu'il a dû en exister et qu'il en existe peut-être encore le fragment de l'avant-bras, ou que du moins l'on en a conservé les morceaux plus longtemps que ceux de l'autre bras. »

Et enfin :

« Si donc ces fragments ont été conservés(1), c'est probablement parce qu'on avait

(1) Si ces fragments de bras ont été conservés, c'est qu'ils ont été ramassés sur le lieu même du combat, c'est que M. de Marcellus ne pouvait pas ignorer qu'ils eussent appartenu à la statue. Il voulait, sans raconter la bataille ni la grave mutilation qui en avait résulté, que la vraie attitude de la statue ne fût pas un mystère.

l'avant-bras, et il n'y aurait rien d'étonnant que de nouvelles recherches le fissent retrouver à Milo. »

Un examen des pièces de conviction était nécessaire. Deux savants, deux juges, l'ont fait (M. de Clarac et M. Lange), il y a cinquante-trois ans, en temps opportun, quand mille traces probantes, effacées depuis lors par la restauration, étaient encore visibles sur le marbre.

M. de Clarac ignorait-il réellement tout ce qu'il semble deviner? Est-ce là le témoignage d'un savant observateur qui avait reconstruit par une prodigieuse force d'induction les faits multiples que nous arrivons à connaître un demi-siècle après qu'il a parlé? Est-ce, déguisé sous un appareil d'hypothèses, le témoignage d'un homme à qui des confidences nécessairement gardées ont appris la vérité? Nous pensons que M. de Marcellus lui avait

dit bien des choses, mais quoi qu'il en soit son procès-verbal demeure aussi concluant.

En résumé, le bras gauche levé et tenant une pomme qu'avait encore la Vénus de Milo quand elle a été découverte, a été cassé dans la lutte entre les Turcs et les marins français. Les débris en ont été soigneusement envoyés en France par M. de Marcellus et ils sont encore au Louvre.

V

« Le marbre de ce fragment est absolument le même que celui de la statue. »
(M. le marquis DE CLARAC. *Sur la Vénus de Milo, découverte dans l'île de Milo, en 1820.* A Paris, impr. royale, P. Didot, 1821.)

Les débris du bras gauche de la Vénus de Milo, mutilée pendant la petite bataille (n° 4, un avant-bras informe (1), n° 5, une moitié de main tenant une pomme) (2),

(1) M. de Clarac n'ayant pas à désigner ce fragment d'un seul mot, comme le fait M. de Marcellus pour la rapidité de l'inventaire, dit avec plus de précision : « Ce morceau comprend une partie du biceps, et jusqu'à deux lignes au delà de la saignée. » (DE CLARAC, p. 22.)

(2) « Si on examine la partie du bras gauche que l'on a retrouvée, et qui certainement a appartenu dès l'origine à notre statue, on verra que le biceps renflé indique que l'avant-bras n'était pas étendu, mais un peu relevé, et je ne vois pas comment cette position pourrait entrer dans la composition du groupe, surtout si le fragment de main qui tient la pomme a fait partie de ce bras, comme on peut le présumer. » (DE CLARAC, p. 35.)

furent emportés de Milo par M. de Marcellus.

Le soin extrême qu'il eut de « si minces accessoires » suffirait à montrer qu'il en connaissait la valeur. Il les avait fait coudre dans de la toile à voile et doucement déposer sur les mêmes matelas que la statue; ces débris parvinrent au Louvre.

Confiant dans la perspicacité de ceux qui auraient à les examiner, M. de Marcellus, qui en savait la provenance, ne doutait pas qu'on les reconnaîtrait, sans la moindre hésitation, pour des fragments de la statue. Il négligea de donner des renseignements trop exacts qui eussent trahi l'aventure de l'enlèvement et des mutilations nouvelles.

Les embarras suscités à l'ambassade de France à Constantinople, suites de la lutte livrée aux Turcs, son amitié même pour Nicolaki Morusi, l'avaient d'abord engagé à

se taire sur l'événement qui avait été si funeste à la statue. D'autre part, jaloux de se faire une gloire de sa mission à Milo, il avait voulu qu'on la crût bien conduite du début jusqu'au dénoûment (1). Il avait senti que la Vénus de Milo pouvait faire l'honneur de sa vie; assurément il voyait déjà, dans l'avenir, la déesse sans bras, par la seule puissance de sa beauté lui ouvrir, comme il le dit plus tard, les portes de l'Institut.

Avouer qu'il eût pu la conquérir moins mutilée, eût été chose pénible. Il se tut.

Il n'avait pas alors pour l'archéologie le penchant improductif qui, dit-il, s'est mani-

(1) Il l'avait fait ainsi entendre à M. de Clarac, qui écrivait : « Cette mission ne pouvoit être mieux confiée qu'à M. de Marcellus, qui y déploya tout le zèle et toute l'intelligence que l'on pouvoit désirer, et qui, à beaucoup de fermeté et de liant dans le caractère, réunissant des connoissances variées, et parlant avec facilité le grec moderne, pouvoit mieux que tout autre entrer en négociation avec les gens du pays et écarter les obstacles qu'il pouvoit rencontrer et qu'il rencontra en effet. »

festé chez lui dans les loisirs que lui firent les révolutions. C'est pourquoi il ignorait dans quelle inextricable forêt de rêveries le démon familier des archéologues, petit-cousin du démon de la poésie, se plaît parfois à égarer ses possédés. Hélas! trompé par le silence du diplomate, Quatremère de Quincy s'enfonça dans les hypothèses.

« La statue eut longtemps pour demeure
« les ateliers consacrés à la réparation des
« marbres..... C'est alors, et pendant qu'elle
« était encore au Louvre, que M. Quatremère
« de Quincy publia le premier sa dissertation.
« Il m'avait fait demander mes notes relatives
« aux circonstances de la découverte par
« l'entremise de M. le vicomte de Bonald. »
(De Marcellus : *Revue contemporaine*, 1854.)
— Ces notes du secrétaire d'ambassade n'étaient pas complètes; il n'aurait pas été diplomate s'il eût eu l'habitude de consigner

sur ses tablettes ce qu'il ne voulait ni dire, ni imprimer dans ses livres, ni révéler en aucune façon.

Quelles ne durent pas être sa surprise et son ennui quand, la dissertation de M. Quatremère de Quincy publiée, il trouva en défaut le secrétaire perpétuel de l'Académie des Beaux-Arts! Eh quoi, Quatremère de Quincy avait repoussé, pour résoudre le problème, les éléments naturels qu'il avait sous les yeux! Comment cela avait-il pu se faire? Nous croyons le savoir; qu'on en juge :

Les débris qui avaient été, croyait-il, « *trouvés pêle-mêle et confusément couchés* » avec la Vénus et les hermès, M. Quatremère les ayant considérés comme « *insignifiants,* » les avait écartés d'un ton dédaigneux : « Le bras gauche, dit-il, paraît aussi avoir été fait jadis ou restauré d'un morceau rapporté, ce que témoignent le trou du scellement pratiqué dans

le haut du bras (1), le fragment de biceps qu'on a trouvé, et une main tenant une pomme. Ces fragments qui paraissent d'un *travail antique*, bien qu'inférieur, et qui dès

(1) Si l'on s'étonne que le bras gauche n'ait pas été taillé dans le même bloc que le corps, voici l'explication de M. de Clarac : « Puisque cette statue a été faite de deux blocs, il me paraît facile d'expliquer pourquoi, dès l'origine, ce bras n'était pas du même morceau que le corps. En supposant, comme cela est probable, les deux blocs carrés et de la même grosseur, on verra que l'aplomb de l'épaule gauche est dans la même ligne ou à peu près que le dehors de gauche de la partie inférieure : alors il était indispensable que le bras fût ajouté, étant par sa position en dehors de cet aplomb, ce qui n'a pas eu lieu pour le bras droit. Ces observations de détail, qui peuvent paraître minutieuses, sont nécessaires pour aider dans les idées que l'on pourrait se former sur la direction de ce bras. »

Comme tous les autres arguments de M. de Clarac et des partisans de sa théorie, cette observation puise une force toute nouvelle dans les faits que nous avons établis. On ne doit plus se demander si les fragments de bras qui sont au Louvre ont appartenu à la statue. Il faut à présent déterminer que ces fragments qui ont appartenu à la statue sont du même marbre, comme l'ont cru MM. de Clarac, Lauge, et plusieurs autres encore, après examen. Certainement on exposera un jour au Musée des antiques, auprès de la statue, les précieux fragments qui parlant aux yeux des visiteurs, leur diront quelle attitude avait à l'origine la Vénus de Milo.

lors ne firent pas originairement partie de la statue, ont pu être le résultat d'une restauration anciennement faite. Cette opinion *a acquis plus de vraisemblance encore* par l'inspection du pied gauche qui s'est trouvé aussi être une pièce de rapport, mais sans proportion, et d'un travail tellement au-dessous de celui du pied droit, qu'on n'a pas jugé à propos de le replacer dans son joint. »

On voit que, grâce à un rapprochement erroné et à l'induction naturelle qui s'ensuit, l'inspection « d'un pied gauche » d'un mauvais travail, « ce même pied gauche de marbre » qui fut pris à Milo par M. de Marcellus, n° 9, fortifia Quatremère de Quincy dans son mépris pour le fragment de biceps et de main tenant une pomme !

Il y eut encore un autre motif d'erreur précisément du même genre. Deux bras d'un marbre et d'un travail inférieurs furent con-

fondus avec les fragments précieux ; quelques citations prises à M. de Marcellus vont bien nous le prouver :

« M. de Rivière, en quittant l'Archipel, « désira voir le champ qui m'avait cédé sa « Vénus. Il s'arrêta donc à Milo, y renouvela « les libéralités, reconnut la niche et le « champ d'Yorgos, et en rapporta deux bras « informes, n°s 10 et 11, d'un marbre dif-« férent de celui de la statue (1). Les doubles « extrémités de ces bras manquaient, mais « ils avaient chacun leur coude et ils étaient « sortis de terre depuis mon départ à l'en-« droit même d'où fut exhumée la Vénus. »

(1) Il nous paraît utile de reproduire ici une fois de plus l'inventaire des objets rapportés de Milo par M. de Marcellus : N° 1, le buste nu ; — n° 2, la partie inférieure drapée ; — n° 3, le haut de la chevelure... ; — n° 4, un avant-bras informe... ; — n° 5, une moitié de main tenant une pomme ; — n°s 6, 7 et 8, trois hermès... ; — n° 9, un pied gauche. — Les bras rapportés par M. de Rivière sont inscrits sous les n°s 10 et 11.

(De Marcellus : *Rev. contemp.*, 30 avril 1854.)

Ces bras, on ne sait comment, furent malheureusement confondus avec les fragments pris à Milo par M. de Marcellus. Longtemps celui-ci a laissé se répéter cette erreur; il a même écrit dans les *Souvenirs de l'Orient* (1) : « On (?) avait... tenté d'ajuster « aux épaules de la statue *deux bras* et une « main tenant une pomme que j'avais égale- « ment rapportés ; mais il était facile de re- « connaître que ces bras informes n'avaient « pu appartenir à la Vénus que dans un pre- « mier et grossier essai de restauration attri- « bué aux chrétiens du huitième siècle. » M. de Marcellus, dans la *Revue contemporaine* du 28 février 1854, reproduisant une dernière fois ces mêmes assertions, disait : « ... Les « bras improvisés à la place de ces autres « bras absents, objet de tant d'amoureuses

(1) Paris, 1839. Debécourt éd., I, 255.

« lamentations, comme dit M. Th. Gautier, « *ces bras* qui furent ajoutés comme pour un « travestissement, sont d'un marbre tout différent et d'un style bien inférieur ainsi « qu'il est aisé de s'en convaincre... . »

Heureusement deux mois après avoir écrit cette phrase qui est la reproduction de l'argument principal des partisans d'un groupe, leur base même et l'origine de toutes les différentes hypothèses sur la Vénus de Milo, dans un nouvel article de la *Revue contemporaine* (30 avril 1854), il se corrigeait lui-même. Ce nouvel article intitulé : *Un dernier mot sur la Vénus de Milo*, est comme un testament définitif qui annule tous les précédents. L'auteur y fait nettement la distinction que nous avons signalée, entre l'avant-bras informe et mutilé et la moitié de main tenant une pomme (n⁰ˢ 4 et 5), qui sont selon lui *d'un marbre assez semblable à celui de la statue,*

et les deux bras informes (n°s 10 et 11), rapportés par M. de Rivière.

Les voilà certainement ces bras qui n'auraient pu appartenir à la Vénus que dans un premier et grossier essai de restauration, mais qui ne lui ont jamais appartenu et qui furent trouvés après qu'elle eut quitté Milo (1).

A ces bras les doubles extrémités manquent. C'est pourquoi on a dû, sans y ajouter d'importance et comme sans y songer, attri-

(1) M. E. Doussault, peintre et architecte, qui a longtemps voyagé en Grèce, et vu M. Brest à Athènes en 1847, à la légation de France, nous a donné, avec une extrême complaisance dont nous le remercions vivement, des renseignements personnels sur la question qui nous occupe. Il en ressort, une fois de plus, que M. Brest attribuait à la statue de Milo l'attitude de la Vénus de Paris ; elle élevait la pomme dans sa main gauche.

M. Doussault apprit de M. Brest qu'après le départ de la statue, le vice-consul de France à Milo adressa au Louvre dix-sept caisses où se trouvaient des marbres de toute sorte. Dix-sept caisses! Des bras sans nombre durent en sortir ! Il n'y a d'intéressants pour la Vénus de Milo, parmi tant de débris, que les deux humbles fragments de bras et de main tenant la pomme, envoyés en France par M. de Marcellus.

buer à l'un de ces bras la moitié de main tenant une pomme, et quant au fragment du vrai bras, trop informe pour fixer l'attention, on l'oublia aisément pour ne s'occuper que des morceaux plus considérables, qui étaient les moins importants.

Nous appelons aujourd'hui sur notre remarque toute l'attention des adversaires de la théorie de la pomme, qui ne cherchent, comme nous, que la vérité.

M. de Clarac s'était aperçu, en 1821, de la confusion déplorable qui fut faite entre les différents fragments.

A la vérité, quand il disait qu'on devait à de nouvelles recherches exécutées à Milo sur l'ordre de M. le marquis de Rivière (1), après le départ de la statue, les fragments du vrai bras et de la main tenant la pomme, il

(1) DE CLARAC, *Sur la statue antique de Vénus Victrix*. Paris, P. Didot, p. 22, ligne 8.

n'était pas exempt d'erreur (1), mais il n'en faisait pas moins, avec d'autant plus d'autorité, la distinction nécessaire entre ces débris et certain « mauvais bras droit » dont « on avait voulu » d'abord « se servir dans la restauration de la statue » et qu'il repoussait aussi comme n'ayant pu y être ajusté que dans « des temps barbares (2). » Il parle encore (3) d'un pied qui « ne pouvait pas convenir » et qu'on voulait adapter à la statue. On reconnaît là le même pied gauche, n° 9, jugé par Quatremère de Quincy, d'un travail « tellement au-dessous de celui du pied droit, »

(1) L'erreur semblera étrange quand on sera assuré que M. de Clarac a fait son travail d'après les notes de M. de Marcellus. — Celui-ci sans doute ne désirant pas être interrogé sur la provenance des débris, laissa donner cette version qu'il a démentie plus tard.

(2) DE CLARAC, p. 37, ligne 4; p. 22, ligne 3. Du reste, ajoute-t-il aussitôt, « il est *très-probable que la restauration n'en a jamais été exécutée.* » M. de Clarac sait tout, décidément.

(3) DE CLARAC, p. 37, ligne 4.

que l'illustre archéologue en avait été fortifié dans son dédain pour les fragments de bras et de main tenant la pomme ! (1) car telle est l'idée fausse qui fut le point de départ des erreurs : on croyait que les divers fragments avaient été découverts pêle-mêle autour de la statue ; dès lors, il semblait que tous avaient dû lui appartenir, et la plupart n'étant pas dignes d'elle, on finissait par les repousser tous.

On a reconnu dans « le mauvais bras droit » signalé par M. de Clarac, un de ces bras malencontreux qu'avait dû si fièrement rapporter M. de Rivière comme une nouvelle trouvaille. M. de Clarac le dédaigne ; fort préoccupé au contraire des fragments négligés par d'autres, il dit, les ayant examinés en savant, de concert avec M. Lange :

« La partie du bras gauche que l'on a retrouvée... *a certainement appartenu à l'ori-*

(1) Voir p. 101.

gine à notre statue, etc..., » et : « On n'a peut-être pas fait assez d'attention à cette main, ou plutôt à ce fragment de main dont il ne reste qu'une partie des trois derniers doigts qui tiennent la pomme ; les deux autres manquent ; on y voit aussi la paume de la main jusqu'au pli du poignet où s'est faite la fracture ; le *marbre de ce fragment est absolument le même que celui de la statue ; et en le rapprochant du corps, on y retrouve le même aspect, le même ton et le même velouté dans le travail du ciseau, enfin la même chair ;* et malgré les dégradations, l'on conçoit aisément que cette partie n'était pas inférieure en beauté au reste du corps (1). » (P. 36, ligne 3.)

(1) Il est impossible que deux avis contraires se produisent sur la qualité d'un marbre. Rien n'est plus aisé à reconnaître.

La Vénus de Milo « est d'un beau marbre de Paros, à petits grains, et que les sculpteurs désignent sous le nom de *grechetto.* » M. de Clarac juge que les débris sont de ce même marbre. Cela ne peut pas être sujet à discussion.

— « M. Debay fils... dessina dans le laboratoire du Louvre

Faut-il insister? La lumière n'est-elle pas faite? Insistons, puisque nous pouvons le faire avec M. de Marcellus : « Ainsi donc, de tous
« ces objets enlevés de Milo à deux époques
« bien distinctes, les cinq premiers, en admet-
« tant que les n ^{os} 1, 2, 3, 4 et 5 n'en for-
« ment qu'un (1), quittèrent l'île avec moi à
« la fin de mai; et les trois derniers, six mois
« après seulement, avec M. le marquis de
« Rivière; mais les huit ou les douze frag-
« ments réunis dans l'entrepont de la *Lionne*
« arrivèrent sans se quitter à Marseille, à
« Paris, et au laboratoire du Louvre. Là, il
« me semblait qu'on avait pris bonne note de

la statue à laquelle, à grand renfort de plâtre, on avait restitué *son* avant-bras gauche, » dit M. de Marcellus dont on se rappelle l'inventaire : ... n° 4, un avant-bras informe et mutilé. Il ajoute : « C'est ce même dessin in-4° que M. de Clarac, pressé d'imprimer sa dissertation, employa pour donner une première idée de la statue à un public qui ne l'avait pas vue encore. » (*Revue contemp.*, 30 avril 1854.)

(1) Nous savons qu'il a dit ailleurs : « Les cinq fragments réunis qui composaient l'ensemble de la Vénus, » et : « la Vénus de Milo en cinq morceaux. » (Voir p. 86.)

« leur livraison, de leur provenance séparée,
« et des dates diverses de leur renaissance
« que je m'étais attaché à expliquer verbale-
« ment aux conservateurs du Musée, comme
« aux membres de l'Institut et aux visiteurs
« privilégiés, en les accompagnant dans ce
« mystérieux asile des restaurations (1). » (*Re-*
« *vue contemporaine*, 30 avril 1854.)

La confusion des fragments emportés de Milo par M. de Marcellus avec ceux qu'y prit en passant, six mois après le départ de la statue, M. de Rivière, qui les réunit et les livra tous ensemble au Louvre, voilà une des sources de l'hypothèse et des erreurs. M. de Marcellus, quoi qu'il en dise, n'avait pas donné

(1) C'est immédiatement après cet important paragraphe que vient celui-ci, déjà cité plus haut : « Assurément, je serais fort embarrassé aujourd'hui de tirer quelque conclusion importante de tous ces minutieux détails; mais des archéologues plus diligents et mieux exercés pourront *en presser les conséquences*, en faire jaillir peut-être une lumière nouvelle,... » etc. La volonté de l'auteur était bien certainement de laisser deviner la vérité dans ce *Dernier mot*.

en temps opportun, et pour cause, à M. Quatremère de Quincy, le « Titan des archéologues, » ces explications qu'il nous donne en 1854 et qui corrigent ses précédents écrits. Il ne se souciait pas d'être interrogé sur les débris du bras et de la main tenant la pomme.

Il est bien évident qu'en présence de débris « insignifiants, » simplement attribués à la statue, M. Quatremère de Quincy put se livrer à des hypothèses qu'il n'eût point faites en présence d'un bras entier. Quelques-uns pensaient que ces débris avaient appartenu à la statue? Il admettait leurs conjectures, contre-balancées par les siennes qui se produisaient au même titre. La partie était égale. C'eût été autre chose si le bras pouvant être adapté à la statue fût arrivé sous ses yeux, ou si ceux qui l'avaient vu tel en eussent fait la déclaration. Alors, au lieu d'aller au-devant d'une objection, et par incidence, il eût eu

à réfuter en premier lieu l'éloquence d'un fait. Or, il ne serait pas entré dans cette voie, assurément, celui qui écrivait : « La saine critique a pour objet de restreindre de plus en plus le champ des conjectures. »

Voulant écarter d'une façon définitive les fameux débris insignifiants, il avait pris une précaution bizarre contre les hasards des discussions, en disant : « Je présume... qu'à une époque quelconque on détacha du groupe la figure de Mars, qu'alors le bras gauche fut cassé dans le descellement qu'on en fit, que la statue de Vénus resta mutilée, jusqu'à ce que quelque circonstance ait donné occasion de la restaurer. L'état d'isolement dans lequel elle se trouvait réduite aura inspiré de lui donner un attribut qu'on trouve souvent dans la main de Vénus, et le bras qu'on lui rendit aura tenu la pomme... » Il avait dit cela !... Mais c'est une présomption en

présence de laquelle il n'eût pas été bien aise de demeurer! M. de Marcellus pouvait-il songer à ne laisser au « Jupiter olympien » des archéologues que ce dernier et pauvre retranchement? Après la publication de Quatremère qui concluait en somme au groupe de la Vénus avec le dieu Mars, M. de Marcellus pouvait-il hautement lui révéler certaines circonstances de l'histoire de la découverte, la lutte et la mutilation, qu'il avait cru devoir cacher et qui eussent éclairé d'une si vive lumière les travaux du savant, comme elles firent peu de temps après pour M. de Clarac? Il ne s'était guère attendu à fourvoyer par son silence l'illustre archéologue. S'il le détrompait, de quel air le ferait-il?

Il avait été jusque-là maître de son secret; il en devenait tout à coup l'esclave. Il fallait à présent lui obéir, le garder, ou causer un petit scandale qui eût doublé aux yeux du

monde la gravité de l'échauffourée de Milo. S'il parlait, à présent, que diraient la cour, les académies et les salons?... C'est par l'entremise de M. le vicomte de Bonald et non directement que M. Quatremère de Quincy avait eu les notes de M. de Marcellus pour cette maudite dissertation qu'il s'était trop pressé de publier. Voilà donc M. le vicomte de Bonald, « qui était presque aussi lié avec le docte membre de l'Institut qu'avec la propre famille » de M. de Marcellus, très-mécontent et très-fâché; voilà donc la fortune du secrétaire d'ambassade si bien servie par l'expédition de Milo (1), compromise par la

(1) M. Quatremère de Quincy avait écrit :
« Il faut aussi payer un juste tribut de reconnaissance à M. de Marcellus, fils de l'honorable député de ce nom, et secrétaire de M. l'ambassadeur, pour le zèle, l'adresse et l'activité qu'il a mis à consommer cette acquisition, et son habileté à triompher des obstacles que la politique astucieuse et intéressée des gens du pays opposa à l'enlèvement de la statue. L'intérêt des Grecs est aujourd'hui fort éveillé sur la valeur de ces objets; et ils ont appris que le com-

fin de l'aventure qui eût singulièrement juré avec son style noble imité de Chateaubriand.

Il fallait aviser. Quelques mois après, M. de Marcellus communiqua à M. de Clarac, conservateur du musée du Louvre, les *mêmes* notes qu'il avait fait remettre par M. de Bonald à M. Quatremère de Quincy. Et, chose étonnante, M. de Clarac, qui « les copia (1), »

merce des pierres, comme on l'appelle à Constantinople, est souvent lucratif. Ils l'auraient éprouvé encore, si M. de Marcellus n'avait pas réussi à prévenir les concurrents d'autres nations qui se présentèrent trop tard. »

(1) « Quelques mois après, je communiquai à M. de Clarac, conservateur du musée du Louvre, ces mêmes notes; il les copia en grande partie, et s'en servit pour établir les faits rappelés dans la notice qu'il a publiée aussi en 1821. » (*Revue contemporaine*, 30 avril 1854, p. 295, ligne 19.) — M. de Clarac venait de succéder à Visconti comme conservateur du Louvre. Il manquait encore d'autorité, et bien que sa thèse soit dirigée en somme contre Quatremère, bien que sa conviction sur l'attitude de la Vénus fût arrêtée à bon escient, il fait au maître éloges sur concessions, et comme il sied, n'abuse pas de ses avantages. « ... M. Quatremère pense que le personnage dont la déesse paraît occupée, était groupé avec elle... L'auteur du Jupiter Olympien est confirmé dans son opinion par les analogies de pose et de costume, de disposition générale qu'il croit trouver entre cette Vénus et celles des groupes de Mars et de la même déesse,

s'en servit pour établir des faits diamétralement contraires aux conclusions de Quatremère! Les notes pouvaient être les mêmes; mais les commentaires?

On sait déjà ce qu'il faut penser de la perspicacité de M. de Clarac. Les faits que M. de Marcellus lui avait racontés, il s'efforça, pour n'en pas trahir le secret, de les donner comme les résultats de ses inductions tirées de l'examen de la statue et des fragments.

Telle est notre conviction. Dans le précédent chapitre nous n'avions point à y insister; le procès-verbal de M. Clarac était concluant; peu importait, à l'endroit où nous en étions,

du musée du Capitole, de la galerie de Florence, d'une pierre gravée de cette dernière collection, et d'une médaille de Faustine la Jeune, adorée sous le nom de Vénus Victrix.
« Il m'est impossible de suivre ici le savant antiquaire dans tout le détail des preuves que lui fournissent son sujet et sa sagacité pour soutenir son ingénieuse hypothèse, et sa belle dissertation doit être entre les mains de tous les amateurs de l'antiquité. » P. 33 et 34.

7.

qu'il fût le vrai résultat de ses observations ou le fruit des confidences du ravisseur de la Vénus de Milo. A présent, on sera édifié sur ce point par M. de Marcellus lui-même : « M. de Clarac, dit-il, me fit passer en Angleterre, où j'étais alors, sa dissertation..... en échange de mes notes et de mes *confidences*. » Le mot y est. Or, il n'y a pas de confidences sans secret. Le secret est aujourd'hui dévoilé.

Tant de mots qui seraient des impropriétés de termes inconcevables, surtout chez un lettré qui était aussi un diplomate, ne sauraient se rencontrer par hasard ; tant de détails divers, qui concourent tous à la même fin, ne pourraient exister sans cause; il n'y aurait plus de sécurité au monde s'il suffisait d'analyser différents textes d'un auteur pour le mettre en contradiction flagrante et continue avec lui-même.

En 1821, jeune, ambitieux, au début de sa carrière, M. de Marcellus se vit, par un singulier enchevêtrement de circonstances, contraint de garder un secret qu'il regrettait de ne pouvoir révéler, et c'est en vain qu'il avait fourni à M. de Clarac les moyens de le faire deviner au public.

La vérité ne triomphe définitivement de l'erreur qu'en sortant de son puits toute nue aux yeux des hommes. M. de Clarac lui avait donné un vêtement sous lequel on ne voulut pas la reconnaître.

Plus tard, en 1854, deux articles du *Correspondant* servirent de prétexte à M. de Marcellus, pour lui faire écrire, dans la *Revue contemporaine*, ce *Dernier mot sur la Vénus de Milo*, d'où sont tirées la plupart de nos citations. M. Ch. Lenormant, bien qu'aimable pour l'auteur des *Souvenirs de l'Orient*, racontait qu'il avait vu à Milo M. Brest, en 1829, et il

reprochait seulement à M. de Marcellus d'avoir un peu oublié le zèle de l'agent consulaire dans l'affaire de la découverte. Après avoir parlé de l'espèce de grotte où fut trouvée la Vénus et qu'il a jugée antique, M. Lenormant ajoutait : « J'ai toujours craint que, dès l'origine, pour mieux faire valoir une production qui se défendait assez bien par elle-même, on *n'ait fait disparaître à dessein* les accessoires qui pouvaient déranger l'idée qu'on venait de conquérir un des chefs-d'œuvre de l'art grec à la plus grande époque. C'est ainsi qu'outre les bras, on a supprimé les fragments d'une inscription, etc. »

M. de Marcellus se récria en deux articles publiés par la *Revue contemporaine*. Il y a donné des explications qu'on ne lui demandait point, et qui, on l'a vu, contredisent ses textes antérieurs.

En revenant ainsi sur d'anciennes affirma-

tions, M. de Marcellus n'agissait-il pas comme le fit M. Matterer?

Le capitaine de vaisseau, tant qu'il a pu craindre de se nuire par une indiscrétion, n'a rien révélé; parvenu à la retraite, il a écrit tout ce qu'il savait sur la Vénus de Milo.

Le diplomate de la Restauration, tant qu'il a pu craindre de se nuire si l'enlèvement de la statue venait à être connu dans les détails et les résultats, s'est tu prudemment. Sa carrière accomplie, en 1854, sous l'Empire, il se laissa volontiers aller à donner des renseignements qu'il n'avait encore écrits nulle part et qui, sans trahir le fond de l'histoire, peuvent servir à la reconstituer.

M. de Marcellus et M. Matterer tous deux ont dit sur la Vénus de Milo un dernier mot qui a annulé leurs précédents témoignages.

VI

> Il n'y a pas un atome de chair dans ce marbre auguste... Il est sorti d'un cerveau viril fécondé par l'idée, et non par la présence de la femme.
> PAUL DE SAINT-VICTOR. (*La Vénus de Milo*. HOMMES ET DIEUX.)

En résumé, la Vénus de Milo quand elle a été découverte avait encore le bras gauche levé et tenant une pomme.

La statue ayant été traînée sur la plage, ce bras fut brisé. M. de Clarac, qui en examina les débris, les a jugés d'un même travail que celui de la statue.

Tels sont les résultats de l'enquête à laquelle a donné lieu le témoignage du commandant Matterer.

On a récemment et par hasard découvert entre les deux blocs de la statue des cales

mal posées qui font incliner en avant la partie supérieure (1). On ôta un moment ces cales, et, le buste remis en place, on exécuta des moulages de la statue. Or, redressée ainsi, elle présente bien mieux le fier mouvement de Vénus triomphante qui vient de recevoir le prix de sa beauté. C'est ce qu'avait compris tout de suite Théophile Gautier.

Si on admet que la statue de Milo représente Vénus élevant dans sa main la pomme

(1) Pendant le siége de Paris, la Vénus de Milo fut précieusement enfermée dans une caisse où des planches transversales étayaient chacune de ses parties et les garantissaient de tout ébranlement. Elle fut ainsi cachée avec un surcroît inouï de précautions entre deux cloisons, au fond d'un corridor du sous-sol de la préfecture de police. Durant le second siège elle y demeura aussi, et ne fut protégée contre l'incendie que par la rupture d'une conduite d'eau, si bien que lorsque l'on voulut remettre le chef-d'œuvre debout, on s'aperçut que l'humidité avait altéré la soudure du plâtre entre les deux blocs, et dans la jointure on découvrit des cales de bois coupées en biseau. Les cales faisaient incliner légèrement en avant la partie supérieure. On se demanda alors si la statue devait être remise en son attitude primitive, ou si on devait lui conserver l'inclinaison donnée par ces cales maladroitement posées. On se décida pour ce dernier parti.

conquise par sa beauté, on pourra prétendre encore qu'elle a fait partie d'un groupe réunissant Minerve, Junon et « le beau berger. » Il faut bien tenir, ce semble, à amoindrir l'importance de la Vénus de Milo, pour chercher constamment à la grouper avec d'autres personnages. La présence de Pâris n'est pas nécessaire ici. La pomme était dans l'antiquité un symbole assez connu. On sait que la domination d'Aphrodite sur le monde est souvent exprimée par le pied posé sur un rocher ou sur une sphère, ou encore par la pomme d'Eris qu'elle tient à la main et qui, dit le philosophe Salluste, est aussi un emblème du monde. Ce n'est évidemment pas une sphère que la Vénus de Milo tenait sous son pied ; car l'intervalle du pied au socle est pour cela trop restreint ; c'était certainement le rocher, symbole de la terre, tandis que la sphère est le symbole du monde entier. La Vénus de Milo

affirmait ainsi deux fois sa domination souveraine.

Un archéologue pourra dire encore : « Soit, la Vénus de Milo, à l'origine, tenait une pomme ; mais le sculpteur qui la créa imitait en elle une de ces statues dont le type souvent reproduit est souvent groupé ; en donnant à sa Vénus la pomme pour attribut et en isolant la figure, il innovait, mais pour le reste il ne fut qu'un copiste et maladroitement conserva à la statue un mouvement qui lui sied mieux quand elle est groupée. »

L'attitude des bras est diverse chez les diverses statues qui sont analogues à la Vénus de Milo par le mouvement général et la pose (non point par l'expression). L'une désarme Mars, l'autre caressait l'amour ; une troisième écrit sur un disque. Si l'on veut absolument que le sculpteur de la Vénus de Milo se soit inspiré d'une de ces statues groupées pour

faire la sienne isolée, pourquoi choisir parmi les analogues celle groupée avec Mars?

Enfin, l'analogie ne doit pas être poussée trop loin; car puisqu'on est forcé d'admettre une différence de beauté entre la Vénus de Milo et les analogues, on admet dès lors par là même que la reproduction du type n'est point absolument servile, — et si l'habile ouvrier fut assez fort et assez indépendant pour faire sa copie plus belle que les modèles, c'est qu'il a pu l'être aussi pour modifier selon son idéal personnel la pose du type primitif et l'attitude des bras.

D'autres que lui en usèrent ainsi, comme l'atteste la diversité des gestes ou des attributs chez les analogues de la Vénus de Milo.

La Vénus de Milo élevait dans sa main gauche (1) la pomme de Pâris; cet emblème

(1) « ... Si on examine la partie du bras gauche que l'on a retrouvée, et qui certainement a appartenu dès l'origine à

qu'elle avait encore lorsqu'elle fut découverte, lui fut donné dès l'origine (1).

Comment nier que l'expression répandue en elle s'accorde mieux avec cette idée qu'avec tout autre? Considérez la Vénus de Milo. Debout, le genou gauche en avant, le pied gauche portant sur un rocher arrondi, elle allait saisir de la main droite la draperie à peine

notre statue, on verra que le biceps renflé indique que l'avant-bras n'était pas étendu, mais un peu relevé, et je ne vois pas comment cette position pourrait entrer dans la composition du groupe, surtout si le fragment de main qui tient la pomme a fait partie de ce bras, comme on peut le présumer. » DE CLARAC, *Sur la Statue antique de Vénus Victrix*, p. 35.

(1) « La pomme que notre Vénus tiendrait à la main serait un mérite de plus aux yeux des antiquaires; car aucune statue antique n'offre cette déesse avec cet attribut; on ne le voit que sur des médailles et des pierres gravées, et ce n'est que d'après les monuments et les passages des auteurs anciens que les sculpteurs modernes en restaurant des statues de la déesse de la beauté, ont placé dans sa main ce trophée de sa victoire avec lequel l'avait aussi représentée Canachus, sculpteur de l'ancienne école (525 av. J.-C.), dans la belle statue assise, en or et ivoire, qu'il avait faite pour le temple de la déesse à Sicyone; et c'est, je crois, la seule statue de Vénus tenant la pomme dont il soit question dans les auteurs anciens. » DE CLARAC, *Sur la Statue antique de Vénus Victrix*, p. 46.

retenue par l'ondulation des hanches et le mouvement du genou ; son bras gauche s'élevait, plié à demi, et la main montrait aux hommes l'image du monde qui est à elle ; on lit à la fois sur son visage la sécurité du triomphe certain, la paix du triomphe obtenu. C'est la Vénus triomphante, mais c'est aussi la Vénus pudique. Son cou élevé, presque rond, sans aucune mollesse, porte fièrement la tête auguste ; sa poitrine est virginale. En elle rien de voluptueux. La déesse commande à l'amour, et n'est pas près de lui obéir ; l'hommage qu'elle reçoit lui vient non pas d'un dieu mais d'un mortel, et c'est pourquoi elle est si chaste et si sévère, presque dédaigneuse. Non, elle n'est point Vénus désarmant le dieu Mars ; pour un si vain triomphe, et si voisin d'une défaite, elle dirait moins haut des paroles d'orgueil, car elle parle, on semble l'oublier. N'a-t-elle donc pas voix en

sa propre querelle? Ecoutons-la; elle nous dit :
« Je domine, non point une heure, non point sur un seul ; mais toujours, mais sur le monde. C'est moi l'éternelle beauté. » Elle dit encore, suivant l'hymne homérique : « Je fais éclore de tendres désirs dans le sein des dieux; je soumets à mes lois les mortels, les oiseaux, légers habitants de l'air, tous les monstres, et ceux de la terre et ceux des océans; c'est moi qui courbe sous mes travaux tout ce qui respire. »

« La simplicité est essentielle au sublime (1). » Pourquoi autour d'une œuvre nécessairement simple puisqu'elle est sublime, embrouiller à plaisir des conjectures compliquées? N'y a-t-il pas assez d'énigmes autour d'elle? De quelle époque par exemple est la Vénus de Milo? Est-ce ou non un original? — Et si elle était une copie d'un artiste inconnu dans un temps de décadence;

(1) Diderot.

qu'en faudrait-il penser? Rien, sinon qu'elle est belle. Nous savons cependant tel de ses admirateurs qui en perdrait un peu d'enthousiasme; celui-là ne ressemblerait-il pas au mari d'une femme parfaite, qui pour avoir appris que feu son beau-père n'était pas des mieux faits, romprait tous ses serments d'amour?... Il y aura toujours un dernier mystère sur la Vénus de Milo. « La question de l'originalité... restera probablement longtemps encore et peut-être toujours sans solution à l'égard des plus beaux antiques. » (Quatremère de Quincy.)

Mais là n'est point notre sujet. L'histoire de la Vénus de Milo depuis un demi-siècle, voilà ce qui nous occupe; or les moindres détails en sont dignes d'intérêt. Tout y est charme et poésie. Un paysan grec qui piochait son champ, rencontra une touffe de lentisque parasite, et l'arracha; les racines

dans tous les sens divisèrent la terre effritée qui coula entre deux pierres d'une voûte; le vide se fit et la lumière y passa, éclairant dans sa niche de pourpre au fond d'un souterrain la statue majestueuse et debout qui depuis deux mille ans attendait ce rayon.

Quand Vénus Aphrodite naquit de la mer azurée, le flot avait conté au flot la merveille de sa beauté, et dans un long murmure la nouvelle en avait été portée à la fois aux échos de tous les rivages; ainsi la Vénus de Milo n'avait pas quitté son piédestal, et déjà la réputation de sa beauté avait couru dans tout l'Archipel.

Dès ce moment, la Vénus de Milo, personnifiant la Beauté même, allait avoir en quelque sorte une existence de femme, et provoquer, comme Hélène, des querelles et des combats. A peine est-elle sortie de son temple, qu'aussitôt les ravisseurs s'empressent

autour d'elle. Les Grecs l'entraînent vers leur navire quand les Français débarquent pour la ressaisir. C'est par admiration pour elle que ces hommes combattent, et celle qu'ils admirent devient leur victime. Elle est renversée, traînée, mutilée sur cette plage que foulèrent des Athéniens, sous cette lumière de l'Attique!

Sauvée enfin de mille dangers, et après avoir partout sur son passage soulevé un murmure d'admiration, elle retrouve à Paris le temple qui lui était dû.

Elle avait à peine quitté Milo que les Anglais, dit-on, sur le bruit qui s'était répandu de sa beauté, accouraient, mais trop tard.

Le roi de Bavière, qui avait acheté à Milo un amphithéâtre, la réclamait sous le prétexte imaginaire qu'elle avait été trouvée sur son terrain.

Plus tard, les poëtes, les critiques, Alfred de Musset, Théophile Gautier, M. Paul de Saint-Victor lui adressaient leur tribut de louanges, et lorsque, après avoir subi durant le siége de Paris l'obscurité d'une cachette, elle retournait à la lumière, c'était dans un monde d'élite une fête célébrée avec joie. Nous nous rappelons nous-même avec quel intérêt passionné le statuaire Auguste Préault accueillait la première nouvelle des faits inconnus que nous venons de livrer à tous les admirateurs de la Vénus de Milo.

Henri Heine l'avait nommée Notre-Dame-de-Beauté, voyant bien qu'elle avait gardé un pouvoir divin.

Oui, elle représentait certainement la Beauté à qui le monde est soumis, cette statue qui se soumet un monde encore aujourd'hui.

C'est une idée de toutes les époques, une

idée éternelle, celle de la domination de la femme, qui a inspiré cette œuvre; elle a mené le ciseau du statuaire, et c'est elle qui, dans la Vénus de Milo, triomphe bientôt de l'indifférence et de l'ignorance en les forçant au respect.

A cette influence mystérieuse, d'autres, nous le savons, plus immédiates, sont venues s'ajouter. Exhumée d'une île du Levant lorsque tous les regards commençaient à se tourner vers la Grèce, la Vénus de Milo vint à l'heure opportune. Les sympathies pour les Hellènes s'affirmaient dans l'admiration qui la saluait. Elle apportait un magnifique témoignage de la noblesse primitive du sol de la Grèce; on aimait un sol si plein de souvenirs que la pioche du paysan rendait tout à coup à la lumière. La Vénus de Milo apparaissait à cette heure de renaissance où parlaient Chateaubriand, Lamartine, Vic-

tor Hugo; elle arrivait dans une atmosphère chargée de soupirs et de désirs infinis. Voilée à demi, à demi nue, belle et mutilée, tout concourait en elle à gagner les cœurs; elle n'avait pas seulement la beauté des saines époques de l'art grec; elle avait le charme mélancolique d'un débris; elle disait toutes les tristesses que le temps amène, toutes les injures qu'il fait subir aux contrées, aux monuments et aux êtres les plus privilégiés; elle portait enfin aux méditations. Dans le même temps elle devenait un sujet de querelles. Il semble que, pour être en quelque sorte jusqu'au bout fidèle à son symbole, de sa main brisée tenant la pomme d'Eris, elle commandait toujours l'amour et la discorde.

Il nous a paru intéressant de mettre en son vrai jour l'histoire de la découverte du marbre illustre; mais, il faut bien le dire, nul ne regrette la perte des bras, motif de

tant de controverses. Expliquons-nous. Il est des crimes qu'on empêcherait à tout prix ; mais une cause fâcheuse a parfois d'excellents effets. Ainsi, il est bien certain qu'une des grâces de la Vénus de Milo, c'est l'absence harmonieuse des bras.

« Il faudrait, disait Michel-Ange, qu'une statue fût conçue de telle sorte qu'on pût sans lui rompre aucun membre, la faire rouler du haut d'une montagne. » Le vieux maître exprimait ainsi la condition extrême de l'art. Ambitieux de créer des œuvres immortelles, il se disait jalousement que le temps aussi est un grand maître ; ce brutal ouvrier de son rude ciseau a vite fait de supprimer aux statues leur geste s'il est fragile, ne nous laissant d'elles que ce qui est vraiment digne de durer. Un geste, un mot, l'action humaine, choses éphémères. Ce que le temps respectera, c'est justement la pensée, la vie répan-

dues sur tous les points de l'œuvre, et l'expression est éternelle qui est ainsi contenue et dispersée dans la forme entière.

Michel-Ange eût rêvé l'idéale statue que le temps ne put retoucher. Le geste de la Vénus de Milo répétait artificiellement ce qu'exprime chaque ligne de son beau corps de marbre si paisible et si fier. Les bras perdus, il nous est resté un chef-d'œuvre que Michel-Ange croirait pouvoir précipiter du haut de sa montagne.

A la vérité, la Vénus de Milo nous serait apparue intacte, immaculée, tenant encore la pomme glorieuse, qu'elle n'eût pas dominé l'esprit moderne comme elle l'a fait. Le symbolisme de son attribut n'eût pas été senti du grand nombre, et elle eût été simplement, à nos yeux, l'héroïne du jugement de Pâris, au lieu de demeurer le type général de la Beauté,

Chose singulière! c'est précisément en perdant un attribut qui en faisait chez les Anciens la représentation même de la Femme, qu'elle a pu devenir l'expression de l'Eternel Féminin des modernes. C'est ce qui l'a faite populaire; c'est par là qu'elle a pu devenir un sujet favori de décoration; c'est pour cela qu'on la trouve dans les chambres sans luxe comme sur les meubles précieux des palais d'Europe ; c'est ce qui a inspiré les artistes qui tous ont rêvé des bras absents de la Vénus de Milo.

> Les beaux embrassements ne se prodiguent plus,

s'est écrié en la contemplant le plus tendre et le plus pénétrant des poëtes nouveaux. Quand Chateaubriand disait : « C'est un mélange de l'idéal des âges antiques et de la mélancolie des temps modernes, » il savait bien que la mélancolie n'est pas dans l'idée

mais dans la destinée de la Vénus de Milo; pourtant il lui en faisait gloire, et nous sentons tous comme lui qu'elle y a gagné un grand charme. C'est que, fils d'un vieux monde, nous aimons à dire des statues antiques : Voilà celles qui viennent du fond des siècles; on peut les reconnaître aux traces qu'elles portent et qui racontent l'infini.

Or, ce que les éléments n'avaient pas osé faire, un barbare l'a fait : il a précipité contre terre la statue de Milo, lui infligeant en un seul jour la marque de vingt siècles. Il était réservé à cette œuvre sublime, après une première gloire, de traverser, enfouie sous la terre grecque, des âges qui n'auraient pas su l'aimer, et de n'en sortir que pour se transformer au gré du génie moderne.

APPENDICE

APPENDICE

I

NOTICE SUR L'AMIRAL D'URVILLE
ET SUR LA STATUE DE MILO

(PAR M. MATTERER)

NOTICE HISTORIQUE

La superbe statue de Milo, nommée par M. d'Urville *Venus Victrix*, ou Vénus Victorieuse, a été le sujet de beaucoup de bruit, par les savants, en France et en Angleterre, où elle a été estimée à quatre cent mille francs !...

Trente-huit années se sont écoulées, depuis 1820, époque de sa découverte, par un pauvre pâtre, en cultivant un champ situé presque au sommet d'une montagne de Milo, île de l'archipel du Levant.

On a beaucoup écrit et parlé sur ce beau marbre, surtout sur sa découverte, et on a dit très-peu de vérités... Je vais la dire ici, comme ancien officier

de la marine militaire, qui, par un hasard souvent produit par la navigation, j'ai eu la satisfaction de bien voir cette belle statue, en marbre de Paros.

Plusieurs personnes, très-respectables, et amis des beaux-arts, ayant entendu dire que j'avais vu cette statue m'ont demandé des renseignements sur elle ; c'est pourquoi je prends la plume et je vais dire ici la vérité pure et sainte, parce que le marin ne trompe jamais.

Avant de donner des détails sur la statue de Milo, je crois devoir dire qu'après la terrible catastrophe arrivée sur le chemin de fer de la Rive-Gauche de la Seine, où il périt une foule de personnes, parmi lesquelles étaient l'amiral d'Urville, sa femme et son enfant, je fus tellement désolé et attristé, parce qu'il était mon ami intime, que j'écrivis une notice nécrologique sur ce célèbre navigateur, qui avait fait trois fois le tour du monde, et s'était élancé, comme l'immortel Cook, dans les glaces du pôle Austral!!!.....

Cette notice très-véridique fixa l'attention du ministre de la marine, en 1842, auquel je l'avais adressée, et il ordonna de l'imprimer sur-le-champ, ce qui fut exécuté par l'imprimerie du gouverne-

ment, et à ses frais, et il ordonna de plus de m'en adresser cent exemplaires, que je reçus, que je distribuai à mes amis et aux premières autorités civiles et militaires; il ne m'en reste plus qu'un seul exemplaire, que je consulte au moment même que je trace ces lignes, et j'y lis le passage suivant qui prouve comment on a découvert la statue de Milo... Voici donc le passage de ma narration (1), écrit en 1842; il est textuel :

Douze jours après son départ de Toulon, le 3 avril de l'an 1820, la corvette la *Chevrette*, dont j'étais le second capitaine, jeta son ancre sur la rade de Milo, île de l'archipel qui avait été autrefois si célèbre, l'ancienne Mélos, qui fut habitée par les plus grands sculpteurs de la Grèce, à cause de sa proximité de l'île de Paros, si riche en marbre statuaire.

Etant le compagnon de voyage de M. d'Urville, qui était enseigne de vaisseau, à bord de la *Chevrette;* je m'étais lié d'amitié avec lui, et il me priait souvent de l'accompagner dans ses courses à

(1) On retrouvera cet extrait à la page 151; M. Matterer s'est laissé aller au courant de la plume à des changements de forme qui lui ont paru l'améliorer. Il ne faut pas oublier qu'il ne destinait pas sa notice à la publicité.

9

terre, ce qui était un vrai plaisir pour nous deux de pouvoir parcourir des lieux jadis si célèbres, et qui avaient été habités par tant de grands hommes classiques, qui vivront éternellement dans l'histoire de la civilisation.

Un jour, nous allâmes à Castro, petit village grec, bâti sur le sommet d'une des hautes montagnes de Milo; c'est là que se tiennent en vedette tous les pilotes, dont les regards attentifs embrassent un immense horizon, panorama magnifique pour surveiller l'arrivée des navires de toutes les nations.

Etant arrivés à Castro, nous rendîmes visite à notre consul de France, M. Braist, qui nous reçut très-bien, et fit tomber la conversation sur une statue qui venait d'être découverte par un pâtre en cultivant un très-petit champ; il veut, dit-il, me la vendre quinze cents piastres, monnaie du pays, ce qui fait près de douze cents francs de France, mais n'étant pas du tout connaisseur en sculpture, ce marché-là ne peut pas me convenir et vous feriez peut-être bien de l'acheter.

Après cette conversation, nous priâmes le consul d'avoir la bonté de nous conduire sur les lieux où

le pâtre avait découvert la statue de Milo, et il y avait très-peu de jours de cela ; nous avons donc été, M. d'Urville et moi, presque les premiers à voir cette superbe statue.

Nous partîmes, et en très-peu de temps nous arrivâmes dans un champ bien cultivé ; il était entouré de quatre murailles assez élevées, dans l'épaisseur d'une d'elles était encastrée une niche, construite en briques, rouges encore, dont la partie supérieure était circulaire.

C'est dans cette niche, nous dit M. Braist, que le pâtre a trouvé la statue dont je vous ai parlé, mais, au moment que nous regardions cette niche il n'y en avait que la moitié (1), parce qu'elle était en deux pièces retenues par deux barres en fer, que les sculpteurs nomment armatures, même encore à présent.

Ce que nous apercevions dans cette niche, n'était donc que la partie inférieure de la statue, et à sa gauche, très-près d'elle, étaient deux jolis hermès, très-bien sculptés ; l'un représentait une belle tête de vieillard à longue barbe, et l'autre celle d'une jeune fille à belle chevelure : ces deux têtes repo-

(1) Il y a là trois mots effacés : *de la statue*.

saient au sommet de deux socles en marbre blanc : que sont-ils devenus? Personne n'en sait rien, et on n'en fait pas mention dans tout ce que l'on a écrit sur la statue de Milo... (1).

Après avoir contemplé cette niche et les deux hermès, surtout la draperie qui couvrait la partie inférieure de la statue, nous demandâmes au consul où était la partie supérieure? Il nous répondit : Vous allez la voir à l'instant même, car le pâtre l'a placée dans cette petite chaumière que vous voyez là-bas, au coin de ce champ, où sa mère file sa quenouille en gardant la statue qu'avait trouvée son fils... Nous quittâmes donc la niche et les hermès, et, en très-peu de temps, nous entrâmes dans la chaumière qui était pavée de fiante de mouton; et qui aurait dit en ce moment-là, que cette statue serait placée plus tard dans le plus beau musée de l'Europe.

En entrant dans cette chaumière de la plus misé-

(1) M. Matterer n'avait pas lu M. de Clarac, qui mentionne les hermès. (Voir p. 177 note 2.) En outre, s'il l'avait lu, il y aurait reconnu les débris du bras gauche et de la main tenant la pomme. Au contraire, il ne se doutait même pas qu'on pourrait retrouver au Louvre ces fragments qui sont les pièces de conviction dans l'enquête ouverte sur la foi de son témoignage. Il croyait même que le bras gauche avait été détruit à Paris pour faire la symétrie. On pensera comme nous qu'il faut admettre le témoignage de M. Matterer, sans admettre ses jugements critiques. Il a vu la Vénus ayant un bras, le gauche, « élevé en l'air, » et tenant une pomme. Voilà ce qui nous importe; le reste sert à montrer qu'il ne s'est fait dans son esprit aucun travail esthétique l'ayant induit à interpréter la statue.

rable apparence, M. d'Urville et moi restâmes stupéfaits à l'aspect de cette superbe statue qui semblait parler, et, après l'avoir bien regardée en silence, M. d'Urville me demanda mon avis, parce qu'il savait, disait-il, que j'avais quelques connaissances en dessin : je lui répondis que je trouvais cette statue très-belle, mais que je me méfiais de mon opinion, parce que, en fait de marbre, il faut avoir de grandes connaissances en sculpture...

Le pâtre nous fit l'offre de nous vendre sa statue, mais nous ne pouvions pas l'acheter, parce que nous n'avions pas entre nous deux assez d'argent pour la payer sur-le-champ, et que nous allions faire une longue et pénible campagne dans la mer Noire, surtout que notre commandant, le capitaine de vaisseau Gauttier, très-brave homme, du reste, qui ne s'occupait que d'astronomie et d'hydrographie, et de la carte de la mer Noire qu'il était chargé d'exécuter, ne permettrait pas d'embarquer cette lourde et grande statue à bord de son navire ; il avait bien autre chose à faire et il avait raison, et cela d'autant plus qu'il n'y avait pas de place à bord, car notre bâtiment était encombré d'objets de toute espèce.

Le soleil baissait, et il était temps de quitter la belle Vénus de Milo et nous la saluâmes, avec regret et un saint respect, ainsi que M. le consul Braist, brave homme, qui fut charmant dans cette circonstance, et nous le remerciâmes de ses bontés pour nous et nous descendîmes de la montagne Castro, pour remonter sur notre corvette, qui mit sous voiles, le lendemain matin, pour se rendre à Constantinople...

J'avais déjà oublié la belle Vénus de Milo, mais il n'en fut pas de même de mon ami d'Urville qui, dans le silence de sa petite cabine, rédigea une savante notice historique sur cet admirable chef-d'œuvre de sculpture, parce que cet officier lisait parfaitement le grec et le latin, et il fut aidé dans ses recherches laborieuses par la lecture d'un précieux et savant ouvrage qu'il portait toujours avec lui, dans ses voyages, c'était un Pausanias, historien de l'ancienne Grèce, le meilleur guide que l'on puisse prendre dans les recherches archéologiques des temps anciens.....

Je disais dans ma notice, écrite en 1842, qu'il « serait beaucoup trop long de raconter ce que l'on a fait pour obtenir la statue de Milo, parce qu'elle

avait été vendue et livrée à un prêtre arménien pour le compte d'un pacha très-riche et amateur des beaux-arts; il suffit de dire ici qu'elle fut rachetée. »

Maintenant je reviens à M. d'Urville, parce que, étant arrivé à Constantinople, il présenta sa notice à M. le marquis de Rivière, qui était alors ambassadeur de France en Turquie, et qui ordonna à un de ses secrétaires d'ambassade, M. de Marcellus, de se rendre à Milo, sur la goëlette l'*Estafette*, commandée par M. le lieutenant de vaisseau Robert, pour se procurer, à tout prix, la superbe statue de Milo..., et c'est ce que M. de Marcellus a exécuté, étant aidé par M. le capitaine Robert; mais c'est à M. d'Urville que la France doit la magnifique statue de Milo, et pas à d'autres; parce que si ce savant officier n'avait pas eu l'idée et le talent de rédiger une notice historique sur cette statue, et de la présenter à M. de Rivière, on ne l'aurait jamais vue en France.....

Pour récompenser M. d'Urville, le roi de France, Louis XVIII, lui fit cadeau du grand ouvrage sur l'Egypte, et le créa chevalier de Saint-Louis.....

Voilà la vérité pure et sainte sur la statue de Milo...

Mais, au moment que je trace ces lignes, je m'aperçois que j'ai oublié de dire que lorsque M. d'Urville et moi avons vu la statue dans la chaumière, elle avait son bras gauche élevé en l'air, tenant dans sa main une pomme, et, quant à son bras droit, il était brisé à la saignée, et M. d'Urville dit, dans une notice qui est écrite de sa propre main, et que j'ai lue, il y a quelques jours, que la statue avait ses deux bras; il s'est un peu trompé; car l'avant-bras droit manquait à la statue; et il dit aussi dans cette notice, qu'il a écrite à bord de la *Chevrette* (1), sans doute quelques jours après avoir vu la statue, qu'elle a été mutilée, et je suis parfaitement de son avis quoi qu'on en puisse dire, car on lui a coupé, à Paris (2), le bras gauche pour faire la symétrie avec le droit, auquel il manquait l'avant-bras; donc on l'a mutilé et on doit s'en repentir, car on aurait dû tout respecter dans ce beau marbre, et le présenter au public tel qu'il était quand le pâtre l'a trouvé dans la niche; car il s'est bien donné de garde d'offenser cette belle statue.

(1) M. Matterer ne réfléchit pas que d'Urville n'a pas pu, à bord de la *Chevrette*, parler des mutilations que la statue aurait subies à Paris. Son témoignage est net, mais l'esprit critique lui fait défaut.

(2) M. Matterer nous dira que pendant le combat la statue a été *traînée, bousculée*; il ne lui vient pas à la pensée que le bras ait pu y rester.

D'abord je dois dire que beaucoup de choses, que je dis ici, n'étaient pas dans ma première notice, et je me plais à la compléter ici.

J'ajoute donc que si M. d'Urville a cru devoir donner le nom de *Venus Victrix*, qui veut dire Vénus Victorieuse, à cette statue antique, c'est la pomme qu'elle tenait dans sa main qui en est la cause; car si elle avait eu les deux bras coupés, comme on la représente en ce moment-ci et depuis très-longtemps, il n'aurait pas eu cette idée; donc le bras gauche a été coupé, ce qui est une mutilation, et je le soutiens ici, parce que j'ai vu le bras gauche, la main et la pomme, et j'ai encore très-bonne mémoire, et je ne sais pas faire le plus petit mensonge, Dieu merci.

Ici, je cause tout simplement avec le bien bon Monsieur***, et je vais maintenant lui raconter comment on a agi pour obtenir cette statue après qu'elle avait été achetée et payée par un prêtre arménien, comme je l'ai déjà dit; la nation française ne sait pas cela, eh bien, moi, je vais le dire, parce que, à mon âge, je ne redoute plus la colère des hommes, surtout celle de ceux qui sont les plus haut placés dans ce monde.....

Voici le fait.... Quand j'écrivis ma notice historique, en 1842, sur l'amiral d'Urville, c'eût été une très-grande imprudence de ma part si j'avais raconté tout ce qui a été dit et fait pour acquérir la statue de Milo, j'aurais encouru la colère des grands hommes de Paris, surtout celle du ministre de la marine.....; et bien certainement ce ministre n'aurait pas fait imprimer ma notice, et il m'aurait peut-être mis en retraite, car j'étais encore au service comme capitaine de vaisseau, major de la marine au port de Toulon......

Depuis notre départ de Milo, jusqu'à Constantinople, il s'était écoulé plusieurs jours, et le pâtre avait eu le temps de vendre sa charmante *Venus Victrix*, et c'est ce qu'il fit en la livrant pour deux mille piastres ou douze cents francs au prêtre arménien, et quand M. de Marcellus arriva à Milo, cette statue était bien encaissée et descendue de la montagne de Castro, et on l'avait placée sur le rivage pour l'embarquer à bord d'un navire de commerce qui devait faire voile pour Constantinople, afin de la remettre au pacha, qui l'avait fait acheter.....

Je ne puis pas m'empêcher de dire ici que si par un miracle cette belle Vénus avait pu se transformer

tout à coup en Vénus vivante, elle eût gémi et pleuré à chaudes larmes, en se voyant traînée sur la grève, bousculée, roulée par des hommes furieux et en colère; car elle a failli être jetée à la mer, et voici pourquoi......

M. de Marcellus étant sur le pont de l'*Estafette*, tout prêt à descendre à terre, aperçut un grand rassemblement d'hommes sur le rivage, et il se douta qu'il allait y avoir une petite bataille, parce que le prêtre arménien avait un assez grand parti parmi les Grecs de sa religion; c'est pourquoi il dit à M. Robert : Il faut nous armer de fusils et de sabres, avec une vingtaine de marins, également armés. C'est ce qui fut fait sur-le-champ.....

On s'embarque dans la chaloupe et on arrive à terre, où il y avait un vacarme autour de la caisse qui renfermait la belle Vénus de Milo, et les Grecs paraissaient bien décidés à ne pas laisser enlever la statue, mais à un signal du capitaine de l'*Estafette*, homme très-énergique (qui) cria tout à coup : « A moi, mes matelots, et enlevez cette caisse et embarquez-la dans ma chaloupe, » alors la bataille commença : les sabres et les bâtons voltigèrent, il y en eut plusieurs qui tombèrent sur le dos

et sur la tête du pauvre prêtre arménien, et sur celle des Grecs, qui poussaient des cris de désespoir en ce moment et se recommandaient à Dieu, qui aurait dû lancer ses foudres sur les marins français, surtout sur M. de Marcellus et sur M. Robert et le consul (1) qui était là, armé d'un sabre et d'un gros bâton, qu'il agitait aussi très-fortement; une oreille fut coupée, le sang coula, et pendant cette bataille des marins s'emparèrent de la caisse, bousculée à droite et à gauche dans la mêlée, l'embarquèrent dans leur chaloupe et la conduisirent à bord de l'*Estafette*, qui fit voile sur-le-champ pour se rendre à Constantinople, où M. de Marcellus, ainsi que M. le capitaine Robert, présentèrent la charmante Vénus de Milo à M. le marquis, ambassadeur, de Rivière, lequel, malgré sa grande dévotion (2), complimenta vivement ces deux Messieurs et les fit récompenser par le roi de France.

(1) Cette indignation de M. Matterer nous fait comprendre ce qu'aurait été celle de toute une partie du public sous la Restauration ; M. de Marcellus prévoyait bien d'un côté la réprobation naïve et sincère, de l'autre les exagérations malveillantes, le scandale en un mot. C'est ce qu'il a voulu éviter en gardant le silence.

(2) Ce mot nous rappelle ce que disait au sujet de M. de Marcellus, dans le *Correspondant*, M. Lenormant : « ... C'est vraiment de l'idolâtrie que son admiration pour ce chef-d'œuvre, et si je voulais abuser de l'avantage qu'elle me donne dans un recueil catholique, je le ferais proscrire comme un des païens de notre époque... »

Voilà ce que j'avais à dire sur l'enlèvement de la statue de Milo, laquelle étant en marbre, ne pouvait pas se douter que le sang humain coulerait en l'honneur de ses charmes.

Le capitaine de vaisseau, en retraite,

MATTERER.

P. S. — Ma tâche est remplie; je viens d'écrire cette notice et la vérité pure et sainte a fait mouvoir ma plume; on trouvera que son style est très-simple; pourquoi? Parce que le vieux marin ne sait pas faire de brillantes phrases comme on en fait en ce moment-ci, et je serais désolé si, par hasard, ce que je ne crois pas, cette notice devenait publique par la presse; elle est donc presque confidentielle entre le bon Monsieur *** et moi, parce qu'il y a tant de frondeurs, de méchants et de jaloux dans ce monde, que cet écrit serait tourné en ridicule, surtout à Toulon, comme on l'a fait pour ma première notice, en 1842.

MURAILLE

> Ici est un grossier croquis.
>
> M. Matterer a vu les deux blocs de la statue séparés; l'un, l'inférieur, resté dans la niche; l'autre transporté dans la cabane du paysan; il a vu le bras gauche levé et tenant la pomme; le bras droit était absent.
>
> M. Matterer a représenté ici la Vénus de Milo, reconstituée en entier d'après les éléments qui lui étaient fournis par sa mémoire et par le journal de D. d'Urville.

Voilà quelle était la vraie position de la statue de Milo, dans une niche incrustée dans une muraille, ainsi que les deux petits hermès (1) qui l'accompagnaient......

Maintenant, ayant sous les yeux un manuscrit, écrit de la main même de M. d'Urville, je me plais à retracer ici tout ce qu'il dit sur la statue de Milo.

« La statue était en deux pièces jointes au moyen
« de deux forts tenons en fer; je les mesurai, ce
« qui me donna, à peu de chose près, six pieds de
« haut : elle représentait une femme nue, dont la
« main gauche relevée tenait une pomme, et la

(1) Voir p. 177, note 2.

« droite soutenait une ceinture habilement drapée
« et tombait négligemment des reins jusqu'aux
« pieds; du reste, elles ont été mutilées (1) l'une
« et l'autre... »

Voilà ce que dit M. d'Urville, et on doit le croire, et c'est ce que j'ai dit aussi, dans ma notice, parce que, je le répète encore, j'étais avec lui quand il a vu la statue de Milo, et nous l'avons bien regardée pendant longtemps, et je m'en souviens parfaitement encore après trente-huit années, et si M. d'Urville vivait encore il répéterait ce qu'il a écrit dans son manuscrit que je tiens en ce moment-ci dans ma main, grâce à Monsieur ***, qui a eu la bonté de me le prêter.

Je termine par dire encore ici que l'on a mutilé cette superbe statue à Paris, ce qui, selon moi, est crime.

<div style="text-align:right">MATTERER.</div>

(1) D'Urville parle de l'état de mutilation où étaient les marbres quand il les vit à Milo : à ce moment, en effet, le bras gauche était (voir page 30) entier, mais non pas sans lésion, et d'ailleurs détaché de l'épaule où le tenon permettait qu'on le replaçât. M. Matterer parle de mutilations postérieures, comme il l'indique plus bas en disant : « On a mutilé cette superbe statue à Paris. »

II

Extrait des *Notes nécrologiques et historiques sur M. le contre-amiral* Dumont d'Urville, *par* M. Matterer, *capitaine de vaisseau, major de la marine à Toulon.* Paris, imprimerie royale, MDCCCXLII (1).

.

Douze jours après son départ de Toulon, *la Chevrette* jeta son ancre sur la rade de Milo, île de l'Archipel, jadis si célèbre, l'ancienne Mélos, qui fut habitée par les plus grands sculpteurs de la Grèce, à cause de sa proximité avec l'île de Paros, si riche en marbre statuaire.

Ici (2) je dois m'arrêter un moment pour fixer l'attention sur la découverte d'une statue qui occa-

(1) Voir p. 145, ligne 8.
(2) Ce paragraphe, depuis : *Ici je dois...* jusqu'à : *sculpture à Paris...* n'est pas reproduit dans la notice de M. Matterer. (Voir p. 145, ligne 10.) C'est un paragraphe d'introduction qui eût fait double emploi avec l'exorde de sa notice.

162 APPENDICE.

sionna tant de bruit à cette époque, dans le monde savant, et qui fait encore le plus bel ornement du Musée royal de sculpture à Paris.

Etant le compagnon de voyage de M. Dumont d'Urville, je m'étais lié d'amitié avec lui; il me priait souvent de l'accompagner dans ses courses à terre : nous étions jeunes alors ; c'était un vrai plaisir pour nous deux de parcourir des lieux si célèbres, lieux habités par tant de grands hommes classiques, qui vivront éternellement dans l'histoire de la civilisation.

Un jour nous allâmes à Castro, petit village grec bâti sur le sommet d'une des hautes montagnes de Milo ; c'est là que se tiennent les pilotes, dont les regards attentifs embrassent un immense horizon, pour surveiller l'arrivée des navires de toutes les nations.

Arrivés à Castro, nous rendîmes visite à M. Braist(1), consul de France, qui nous reçut très-bien, et fit tomber la conversation sur une statue qui venait d'être trouvée sous terre, par un pâtre, en cultivant son

(1) M. Brest, dans cette affaire de l'acquisition de la Vénus de Milo fut toujours à la peine ; son nom même y fut maltraité. Il se nomme *Brest* ; M. Matterer écrit *Breist*. M. Lenormand écrivait *Brès* ; M. de Marcellus triomphant, lui, disait : Il faut écrire *Brest*. Il avait raison.

champ : « Il veut, dit-il, me la vendre quinze cents « piastres, monnaie du pays (ce qui vaut, à peu près, « douze cents francs de France); mais, n'étant pas « du tout connaisseur en sculpture, ce marché-là ne « peut me convenir. » Nous priâmes M. le consul de vouloir bien nous conduire sur les lieux où la statue avait été trouvée : nous partîmes, et en très-peu de temps nous arrivâmes dans un champ cultivé, entouré de murs, dans l'épaisseur desquels s'encastrait une niche construite en fortes briques, et bien stuquée; la partie supérieure était circulaire (1).

(1) Là s'arrête le passage reproduit par M. Matterer dans sa Notice. (Voir p. 147.) Naturellement il n'a pas reproduit la suite qui contient, au sujet des bras de la Vénus de Milo, l'affirmation combattue par son dernier témoignage. On trouvera cette suite à la page suivante.

III

Suite de l'Extrait des *Notes nécrologiques et historiques sur M. le contre-amiral* Dumont d'Urville, *par* M. Matterer, *capitaine de vaisseau, major de la marine à Toulon.* Paris, imprimerie royale, MCCCXLII.

« C'est dans cette niche, nous dit M. Braist,
« que l'on a découvert la statue dont je vous ai parlé,
« et qui est actuellement déposée dans cette chau-
« mière où nous allons nous rendre. » Quelle fut notre surprise, en voyant devant nous une belle statue en marbre de Paros! Les deux bras étaient malheureusement cassés, et le bout du nez un peu altéré.

M. Dumont d'Urville me demanda mon avis, sachant que j'avais quelques légères connaissances en dessin, je lui répondis que je trouvais cette statue très-belle, mais que je me méfiais beaucoup de mon opinion.

Le pâtre qui avait fait cette heureuse découverte

nous proposa d'acheter la Vénus; nous n'en voulûmes pas, d'autant plus que nous n'aurions pas su où la placer à bord de notre bâtiment, qui allait faire une campagne assez difficile dans la mer Noire : ni M. d'Urville ni moi n'avons pas été bien inspirés dans cette circonstance ; car, pour une faible somme, nous eussions eu un chef-d'œuvre qui, depuis, a été évalué plus de quatre cent mille francs.

Après cette visite, nous retournâmes à bord de notre bâtiment, et, le lendemain, la *Chevrette* mit sous voiles pour se rendre à Constantinople.

Quelques jours après notre départ, j'avais déjà oublié la belle statue de Milo; mais il n'en fut pas de même de M. Dumont d'Urville, car il prit sa plume éloquente, et rédigea une savante Notice historique sur cet admirable chef-d'œuvre, qu'il nomma *Venus Victrix* ou Vénus Victorieuse. Il fut aidé, dans ses recherches laborieuses, par la lecture d'un précieux ouvrage qu'il portait toujours avec lui : c'était un Pausanias, historien grec, et le meilleur guide que l'on puisse prendre dans les recherches archéologiques des temps anciens (1).

(1) On retrouve çà et là des phrases que l'auteur a reproduites dans sa *Notice sur la Vénus de Milo*. Il copiait ce qui pouvait le dispenser d'un travail nouveau. (Voir p. 150.)

Arrivé à Constantinople, M. d'Urville présenta cette Notice à M. le marquis de Rivière, ambassadeur de France, qui ordonna sur-le-champ à un de ses secrétaires d'ambassade, M. le comte de Marcellus, archéologue distingué, de se rendre à Milo, sur la goëlette de guerre *l'Estafette*, pour se procurer, à tout prix, cette superbe statue. Il serait beaucoup trop long de raconter ici tout ce qui fut fait pour obtenir la belle *Victrix*, parce qu'elle avait été déjà vendue et livrée à un Grec pour le compte d'un riche Arménien, amateur des beaux-arts; il suffira de dire qu'elle fut rachetée, et envoyée de suite au marquis de Rivière, qui s'empressa d'en faire hommage à Sa Majesté Louis XVIII. C'est donc à M. Dumont d'Urville que la France doit ce beau chef-d'œuvre, attribué, par les uns, à Phidias, et, par les autres, à Praxitèle, et conséquemment de la plus haute antiquité.

Pour récompenser les talents et le zèle de M. Dumont d'Urville, le roi de France lui fit cadeau du grand ouvrage sur l'Egypte, et le créa chevalier de Saint-Louis!...

Après avoir achevé la géographie du détroit des Dardanelles, etc., etc.

IV

Dumont d'Urville, au retour de sa campagne dans le Levant et la mer Noire, lut à *l'Académie du Var* la *Relation* qu'il devait, l'année suivante, publier avec des modifications, dans les *Annales maritimes*.

Il fit précéder cette lecture de la petite introduction suivante :

Messieurs

Vous me permettrez d'abord de vous exprimer le plaisir que je goûte en me retrouvant encore une fois au milieu de vous. Après avoir rempli ma tâche comme officier de marine, je comptais jouir de quelques loisirs à Toulon et prendre enfin part à vos utiles et paisibles travaux. Mais le sort en a décidé autrement. Désigné par M. Gauttier pour l'accompagner à Paris et travailler sous ses ordres à la

confection des cartes dont il est chargé; je suis de nouveau forcé de m'éloigner de vous pour un tems assez considérable. Cependant si j'éprouve des regrets sincères en quittant des personnes dont l'estime et l'amitié m'étaient aussi précieuses; je ressens aussi quelque consolation en songeant que la capitale m'offrira tous les secours nécessaires pour déterminer et faire connaître les plantes que j'ai rapportées de mes voyages.

Lorsque mon travail sera terminé, j'aurai soin de vous en communiquer le résultat et de vous signaler les espèces qui mériteront un intérêt particulier. Quel que soit le sort qui m'est réservé, mon cœur reconnaissant n'oubliera jamais la Société de Toulon. Elle voudra bien recevoir l'hommage du mémoire que je vais lui lire et je réclame à cet égard toute son indulgence. Si l'on n'y rencontre pas l'éloquence que la matière pouvait comporter, au moins puis-je garantir la vérité des faits et vous me saurez peut-être quelque gré du désir que j'ai eu de les retracer fidèlement.

La statue de *Milo* dont il sera question dans mon récit et que vous verrez sans doute arriver ici au premier jour, venait d'être extraite du sein de la

terre, lors de notre premier passage en cette ile (1). Jaloux de faire parvenir à la Société la première nouvelle de cette interressante découverte, je m'étais empressé d'adresser à M. Pons la notice qui y est relative et je le chargeais de vous en faire part, en laissant à ce savant helléniste le soin d'expliquer l'inscription mutilée qui l'accompagne. Mais, par une fatalité singulière, de toutes les lettres que j'ai écrites dans le cours de la campagne, celle qui renfermait cette notice est la seule qui se soit égarée et ce n'est qu'aujourd'hui que je puis vous en donner connaissance.

<div style="text-align:right">J. D'URVILLE.</div>

25 novembre 1820.

(1) *En cette île*, d'Urville avait d'abord écrit : *à Milo*.

V

La *Relation* de Dumont d'Urville, publiée dans les *Annales maritimes*, et le manuscrit que nous possédons de cette *Relation*, contiennent une notice complète sur la Vénus de Milo. Nous donnons ici ces deux notices, en regard l'une de l'autre.

EXTRAIT DU TEXTE IMPRIMÉ.	EXTRAIT DU MANUSCRIT.
... Relation de la campagne hydrographique de la gabare du Roi *La Chevrette* dans le *Levant et la mer Noire*, pendant l'année 1820, par M. d'Urville, enseigne de vaisseau (Histoire naturelle) (1).	Relation d'une expédition hydrographique dans le Levant et la mer Noire, de la gabarre de S. M. *La Chevrette* commandée par M. Gauttier, capitaine de vaisseau, dans l'année 1820.
.
La Chevrette appareilla de Toulon le 3 avril 1820 au matin et mouilla le 16 dans	*La Chevrette* appareilla de Toulon le 3 avril au matin et mouilla le 16 dans la rade

(1) *Annales maritimes*, t. XIII, 1ʳᵉ série, p. 149.

(Imprimé.)

la rade de Milo. Durant les cinq jours que le commandant consacra à régler les montres dans cette relâche, je fis trois excursions où j'eus occasion de recueillir environ quinze espèces de plantes qui avaient échappé l'année précédente à mes recherches.

Le 19 j'allai visiter quelques morceaux d'antiques découverts à Milo peu de jours avant notre arrivée. Comme ils m'ont paru dignes d'attention, je vais consigner ici, avec une certaine étendue, le résultat de mes observations.

Sur un coteau rocailleux, non loin du village moderne nommé Castro, par les habitans, et connu par la plupart des marins français sous le nom de Six-fours, fut découvert, il y a un petit nombre d'années, un amphithéâtre en marbre bien conservé, et dont le prince de Bavière a fait l'acquisition. Il était composé de neuf rangs de gradins; son diamètre est d'environ cent-vingt pieds; et l'œil du spectateur dominait sur la rade et sur une petite anse qui devait renfermer l'arse-

(Manuscrit.)

de *Milo*. Durant les cinq jours que le commandant consacra à régler les montres dans cette relâche; je fis trois excursions où j'eus occasion de recueillir environ 15 espèces de plantes qui avaient échappé l'année précédente à mes recherches.

Le 19 je fus visiter quelques morceaux d'antiques découverts à *Milo* peu de jours avant notre arrivée. Comme ils m'ont paru dignes d'attention, je vais consigner ici avec une certaine étendue le résultat de mes observations.

Sur un coteau rocailleux, non loin du village moderne nommé par les habitans *Castro* et connu par la plupart des marins français sous le nom de Six-Fours, fut découvert il y a un petit nombre d'années un amphithéâtre en marbre bien conservé et dont le prince de *Bavière* a fait l'acquisition. Il était composé de neuf rangs de gradins, son diamètre est d'environ 120 pieds, et l'œil du spectateur donnait sur la rade et sur une petite anse qui devait renfermer l'arse-

APPENDICE.

(Imprimé.)

nal des anciens insulaires. Tout à l'entour la terre est jonchée de tronçons de colonnes et de morceaux de statues. On rencontre çà et là d'énormes fragments de murailles d'une construction très-solide, et plusieurs tombeaux considérables ont été rouverts dernièrement par la curiosité des étrangers, et la cupidité des habitants. Tout enfin annonce que l'antique Mélos dut être bâtie sur ce monticule.

Trois semaines environ avant notre arrivée à Milo, un paysan grec, bêchant son champ renfermé dans cette enceinte, rencontra quelques pierres de taille; comme ces pierres, employées par les habitants dans la construction de leurs maisons, ont une certaine valeur, cette considération l'engagea à creuser plus avant, et il parvint ainsi à déblayer une espèce de niche dans laquelle il trouva une statue en marbre, deux hermès, et quelques autres morceaux également en marbre.

La statue était de deux piè-

(Manuscrit.)

nal des anciens insulaires. Tout à l'entour la terre est jonchée de tronçons de colonnes et de morceaux de statues. On rencontre çà et là d'énormes fragmens de murailles d'une construction très-solide et plusieurs tombeaux considérables ont été rouverts dernièrement par la curiosité des étrangers et la cupidité des habitans. Tout enfin annonce que l'antique *Mélos* dut être bâtie sur ce monticule.

Trois semaines environ avant notre arrivée à *Milo*, un paysan Grec bêchant son champ renfermé dans cette enceinte rencontra quelques pierres de taille; comme ces pierres employées par les habitans dans la construction de leurs maisons ont une certaine valeur, cette considération l'engagea à creuser plus avant, et il parvint ainsi à déblayer une espèce de niche dans laquelle il trouva une statue en marbre, accompagnée de deux hermès et de quelques autres morceaux également en marbre.

La statue était de deux

(Imprimé.)

ces, jointes au moyen de deux forts tenons en fer. Le Grec, craignant de perdre le fruit de ses travaux en avait fait porter et déposer dans une étable la partie supérieure avec les deux hermès; l'autre était encore dans la niche. Je visitai le tout attentivement; et ces divers morceaux me parurent d'un bon goût, autant cependant que mes faibles connaissances me permirent d'en juger.

La statue dont je mesurai les deux parties séparément, avait, à très-peu de chose près, six pieds de haut; elle représentait une femme nue dont la main gauche relevée tenait une pomme et la droite soutenait une ceinture habilement drapée et tombant négligemment des reins jusqu'aux pieds : du reste elles ont été l'une et l'autre mutilées, et sont actuellement détachées du corps. Les cheveux sont retroussés par derrière

(Manuscrit.)

pièces jointes au moyen de deux forts tenons en fer; le Grec craignant de perdre le fruit de ses travaux en avait fait porter et déposer dans une étable la partie supérieure avec les deux hermès. L'autre était encore dans la niche. Je visitai le tout attentivement et ces divers morceaux me parurent d'un bon goût, autant cependant que mes faibles connaissances dans les arts me permirent d'en juger.

La statue dont je mesurai les deux parties séparément, avait à très-peu de chose près six pieds de haut; elle représentait une femme nue dont *la main gauche relevée tenait une pomme* (1) et la droite soutenait une ceinture habilement drapée et tombant négligemment des reins jusqu'aux pieds. Du reste elles ont été l'une et l'autre mutilées et sont actuellement détachées du corps. Les cheveux sont retroussés par der-

(1) Ligne soulignée par M. Matterer, qui a écrit en marge, au crayon, une phrase dont ces seuls mots sont encore lisibles : *parce que j'étais avec M. d'Orville.*

(Imprimé.)	(Manuscrit.)
et retenus par un bandeau. La figure est très-belle et serait bien conservée si le bout du nez n'était entamé. Le seul pied qui reste est nu : les oreilles ont été percées et ont dû recevoir des pendants.	rière et retenus par un bandeau (1). La figure est très-belle et serait bien conservée si le bout du nez n'était entamé. Le seul pied qui reste était nu : les oreilles ont été percées et ont dû recevoir des pendans.
Tous ces attributs sembleraient assez convenir à la Vénus du jugement de Pâris ; mais où seraient alors Junon, Minerve et le beau berger ? Il est vrai qu'on avait trouvé en même temps un pied chaussé d'un cothurne, et une troisième main : d'un autre côté, le nom de l'île Mélos, a le plus grand rapport avec le mot Μῆλον qui signifie pomme. Ce rapprochement de mots ne serait-il pas indiqué par l'attribut principal de la statue ?	Tous ces attributs sembleraient assez convenir à la Vénus du jugement de Pâris, mais où seraient alors Junon, Minerve et le beau berger ? Il est vrai qu'on avait trouvé en même tems un pied chaussé d'un cothurne et une troisième main. D'un autre côté le nom de l'île *Mélos* a le plus grand rapport avec le mot Μῆλον qui signifie pomme ; ce rapprochement de mots ne serait-il pas indiqué par l'attribut principal de la statue ?
Les deux hermès qui l'ac-	(2) Les deux hermès l'ac-

(1) A ce moment-là le haut de la chevelure n'était pas détaché de la tête. Dans sa notice, Quatremère de Quincy dit : « Sa conservation (il s'agit de la tête) est entière, sauf la touffe de cheveux par derrière, dont un fil du marbre a pu opérer la désunion, dans les secousses que le bloc aura éprouvées. » — On sait quelles furent ces secousses.

(2) M. Matterer aussi n'a vu que deux hermès, une tête de vieillard, une tête de femme. M. de Marcellus en a emporté trois. Il faut que le troisième ait été découvert après la visite de MM. d'Urville et Matterer à la niche de la Vénus. M. de Clarac parlant de ces hermès, dit : « ... Le plus petit est un Mercure, les deux autres sont Hercule jeune et Bacchus Indien. »

(Imprimé.)

compagnaient dans sa niche n'ont rien de remarquable; leur hauteur est de trois pieds et demi : l'un est surmonté d'une tête de femme ou d'enfant, et l'autre porte une figure de vieillard avec une longue barbe.

L'entrée de la niche était surmontée d'un marbre de quatre pieds et demi environ de longueur sur six à huit pouces de largeur. Il portait une inscription dont la première moitié seule a été respectée par le temps ; l'autre est entièrement effacée.

Cette perte est inappréciable : peut-être eussions-nous acquis par là quelques lumières sur l'histoire de cette île que tout prouve avoir été jadis très-florissante, et dont le sort nous est complétement inconnu depuis l'invasion des athéniens, c'est-à-dire depuis plus de vingt-deux siècles. Au moins eussions-nous appris à quelle occasion et par qui ces statues avaient été consacrées.

Néanmoins j'ai copié avec soin les caractères qui restaient encore de cette inscrip-

(Manuscrit.)

compagnaient dans sa niche ; du reste ils n'ont rien de remarquable, leur hauteur est de trois pieds et demi ; l'un est surmonté d'une tête de femme ou d'enfant et l'autre porte une figure de vieillard avec une longue barbe.

L'entrée de la niche était surmontée d'un marbre de 4 pieds 1/2 environ sur 6 à 8 pouces de largeur. Il portait une inscription dont la première moitié seule a été respectée par le tems, l'autre est entièrement effacée. Cette perte est inappréciable ; peut-être eussions-nous acquis par là quelques lumières sur l'histoire de cette île que tout prouve avoir été jadis très-florissante et dont le sort nous est entièrement inconnu depuis l'invasion des Athéniens, c'est-à-dire depuis plus de vingt-deux siècles. Au moins, eussions-nous appris à quelle occasion et par qui ces statues avaient été consacrées.

Néanmoins j'ai copié avec soin les caractères qui restaient encore de cette inscrip-

(Imprimé).

tion, et je puis les garantir tous, excepté le premier, dont je ne suis pas sûr. Le nombre que j'en indique pour la partie effacée a été estimé d'après l'espace qu'occupent les lettres apparentes (1).

Le piédestal d'un des hermès a dû porter aussi une inscription ; mais les caractères en sont tellement dégradés, qu'il m'a été impossible de les déchiffrer.

Lors de notre passage à Constantinople, M. l'ambassadeur m'ayant questionné sur cette statue, je lui dis ce que j'en pensais, et je remis à M. de Marcellus, secrétaire d'ambassade, la copie de la

(Manuscrit).

tion et je puis les garantir tous excepté le premier dont je ne suis pas sûr. L'espace que j'indique pour la partie effacée a été mesuré d'après celui qu'occupent les lettres encore apparentes (2).

Le piédestal d'un des hermès a dû porter aussi une inscription mais les caractères en sont tellement dégradés qu'il m'a été impossible de les déchiffrer.

Lors de notre passage à Constantinople, M. l'ambassadeur m'ayant questionné sur cette statue, je lui dis ce que j'en pensais et je remis à M. de Marcellus secrétaire d'ambassade la copie de la

INSCRIPTION DU TEXTE IMPRIMÉ :

(1) ΔΑΚΧΕ°ΣΑΤΙ°ΥΥΠ°ΓΥ........ ΑΣ..
TANTEEΞΕΔΡΑΝΚΑΙΤ°............
ΕΡΜΑΙΗΡΑΚΛΕΙ

INSCRIPTION DU TEXTE MANUSCRIT :

(2) ΔΑΚΧΕ°ΣΑΤΙ°ΥΥΠ°ΓΥ........ ΑΣ..
TANTEEΞΕΔΡΑΝΚΑΙΤ°............
ΕΡΜΑΙΗΡΑΚΛΕΙ

(Imprimé.)	(Manuscrit.)
notice qu'on vient de lire. A mon retour M. de Rivière m'apprit qu'il en avait fait l'acquisition pour le Muséum, et qu'elle était embarquée sur un des bâtiments de la station. J'ai su depuis que M. de Marcellus arriva à Milo au moment même où la statue allait être embarquée pour une autre destination : mais, après divers obstacles, cet ami des arts parvint enfin à conserver à la France ce précieux reste d'antiquité.	notice qu'on vient de lire (1). A mon retour, M. de Rivière m'apprit qu'il en avait fait l'acquisition pour le Muséum et qu'elle était embarquée sur un des bâtimens de la station. Cependant à notre second passage à *Milo* au mois de septembre, j'eus le regret d'apprendre que cette affaire n'était pas encore terminée. Il paraît que le paysan ennuyé d'attendre, s'était décidé à vendre sa statue moyennant 750 piastres à un prêtre du pays qui voulait en faire cadeau au drogman du *Capitan-pacha*, et M. de Marcellus arriva au moment même où elle allait être embarquée pour Constantinople. Désespéré de voir que ce beau morceau d'antiquité allait lui échapper, il mit tout en œuvre pour le ravoir, et grâce à la médiation des pri-

(1) « M. d'Urville qui passait sur la *Chevrette* et se rendait dans l'Euxin, voulut bien me communiquer une notice relative à la statue et le dessin qu'il en avait crayonné : il y joignit une copie de l'inscription trouvée en même temps. Malgré les lacunes des lettres, malgré mon inexpérience du style lapidaire, je crus dès lors que le sens ne pouvait en être appliqué à cette statue, *que je nommai Vénus avant même de l'avoir vue.* » (*Souvenirs de l'Orient*, chap. VIII.) Quand on a lu cette notice de Dumont d'Urville sur la statue de Milo, il n'est pas difficile de la nommer Vénus.

(Imprimé.) (Manuscrit.)

mats de l'île, le prêtre consentit enfin, mais non sans répugnance, à se désister de son marché et à céder la statue. Mais par la suite il fit payer cher aux primats l'intérêt qu'ils avaient témoigné aux Français ; il les avait dénoncés au drogman et durant notre séjour à Milo, quelques-uns venaient d'être conduits près de cet envoyé alors en tournée dans les îles voisines. On craignait qu'ils n'eussent à subir de mauvais traitemens ou tout au moins de fortes avanies (1).

Le 25 au matin, nous doublâmes le promontoire de Sigée et donnâmes dans le canal des Dardanelles... etc.

Le 25 avril au matin, nous doublâmes le promontoire de *Sigée* et donnâmes dans le canal des Dardanelles... etc.

(1) M. Matterer, qui a eu le manuscrit de d'Urville entre les mains, a mis en marge et en regard de ce passage la note suivante : « On a trompé M. d'Urville à son retour à Milo, ou bien il n'a pas voulu dire ce que l'on a fait pour obtenir la statue de Milo; car elle a été enlevée par la force brutale, et on le dit encore en 1858 dans cette île. On lui a fait un conte qui n'est pas vrai, et ce que l'on dit ici est la vérité. »

VI

Notre manuscrit de la *Relation* de d'Urville se termine par le passage suivant (1), qu'on ne retrouve point dans les *Annales maritimes*.

Telle a été la marche de cette campagne qui ajoute un éclat particulier à la gloire dont M. Gauttier s'est déjà couvert les années précédentes. En effet, jamais bâtiment de guerre français n'avait parcouru les côtes que nous avons visitées et plusieurs siècles pourront s'écouler avant qu'une expédition semblable ait lieu. Je m'estime heureux d'avoir pu coopérer, suivant mes faibles moyens, aux travaux honorables qu'ont eu à remplir tous les officiers de la *Chevrette;* je le suis doublement par la riche collection que je rapporte et par les services que j'aurai pu rendre à la science. Mais j'en

(1) Voir page 7.

dois faire l'aveu, il m'eût été impossible de prétendre aux résultats que j'ai obtenus, si, par un rare concours de bonne volonté, mon capitaine et mes collègues ne m'eussent secondé de tous leurs moyens dans le but que je me proposais. M. Gauttier eut constamment l'attention de m'emmener avec lui dans les relâches où la nature de son travail ne lui permettait de séjourner que peu d'instans. Mes camarades se sont toujours prêtés à cet arrangement avec la plus grande complaisance. Enfin, je dois particulièrement à M. Matterer, notre lieutenant, officier d'un grand mérite, et l'un de mes bons amis. Je n'oublierai jamais qu'il a eu la bonté de se charger de mon service toutes les fois qu'il eût pu me retenir à bord.

<div style="text-align:right">J. D'Urville.</div>

6 novembre 1820.

Les dernières lignes de cet intéressant journal, flattent mon cœur, et m'honorent......

Le Capitaine de Vaisseau &c &c.

Matterer.

On regrette que l'Académie du Var n'ait pas encore fait imprimer cet intéressant manuscrit, surtout dont l'auteur était un de ses honorables membres; cela serait cent fois plus utile que des fables et des discours, et ce serait aussi un hommage rendu à la mémoire de ce célèbre navigateur.
(*Dernière note de M. Matterer.*)

VII

Le *Temps* du jeudi 16 avril 1874 a publié la lettre suivante de M. Jules Ferry, naguère ambassadeur en Grèce, et qui a visité Milo au mois de mars 1873.

M. Jules Ferry nous a fait l'honneur de reprendre les arguments de notre travail dont il admet les résultats en les appuyant d'un nouveau témoignage.

L'auteur nous a gracieusement autorisé à reproduire sa lettre, qui a été comme une conclusion de notre première étude. Qu'il nous soit permis de lui offrir tous nos remercîments.

A PROPOS DE LA VÉNUS DE MILO

—

Au directeur du Temps

Mon cher ami,

Le curieux travail de M. Aicard sur la Vénus de Milo mettra-t-il un terme aux controverses? L'interprétation la plus simple et la plus sensée, celle des savants sans parti pris, depuis M. de Clarac jusqu'à M. Frœhner, prévaudra-t-elle enfin sur les hypothèses hasardeuses et les explications alambiquées? Les documents peuvent seuls, en cette affaire, avoir raison des systèmes. Ceux que M. Aicard a si bien mis en lumière sont des plus précieux. J'y puis joindre un témoignage qui n'est pas non plus sans valeur.

J'ai visité l'île de Milo l'année dernière, à la fin du mois de mars. Bloqué plusieurs jours durant dans ce lieu solitaire par les vents d'équinoxe, j'ai eu tout le temps de recueillir, sur les circonstances de la glorieuse trouvaille, des informations précises;

j'ai pu faire une sorte d'enquête dont les résultats fortifient singulièrement, comme vous l'allez voir, les données fournies par les rapports de Dumont d'Urville et les notes manuscrites du commandant Matterer.

Quand il s'agit d'un fait de l'année 1820, la moindre tradition vaut toutes les hypothèses. A cinquante ans de distance, le souvenir subsiste, la légende n'est pas encore née. La découverte de la statue, la dispute dont elle fut l'objet, les péripéties bruyantes de l'enlèvement ont vivement saisi, en leur temps, l'imagination des gens de l'île. La moderne Milo est très-pauvre, très-isolée; toute la vie se concentre entre le village d'en haut, qui est une vigie, et le village d'en bas, qui est un petit port. De Kastro, sur la montagne, les pilotes guettent la pleine mer; quand un vaisseau apparaît, ils descendent à Adamantos, où est la rade. C'est à Kastro que la Vénus a été trouvée, c'est à Adamantos qu'elle fut, de vive force, embarquée sur un navire français. Le récit populaire est très-clair, en ce point capital : la bataille, qui est l'explication des avaries de la statue. Ce que le commandant Matterer, à quelques mois de l'événement, et M. Morey, vingt ans plus tard,

ont entendu conter, se raconte encore : on s'est battu pour la Vénus. Qu'importe que M. de Marcellus n'en convienne pas? Sa diplomatie phraseuse n'eût laissé aucune trace dans la mémoire des insulaires, mais la rixe sur la plage, la descente de l'équipage français, la victoire du pavillon chrétien sur le pavillon turc, sont restés des souvenirs vivants. Il n'en faut pas douter : M. de Marcellus a dissimulé la partie la plus brillante et la plus décisive de son expédition. Quand il haranguait, en style noble, les primats de l'île, comme on le voit dans son récit, il avait beau jeu pour traiter, persuader et vaincre : il était le plus fort et tenait le chef-d'œuvre.

A côté de la tradition, qu'il est difficile de récuser, j'ai relevé des témoignages. Le fils de M. Brest est, comme son père, notre vice-consul : c'est presque un témoin oculaire. Il a eu le récit paternel de première main. Sans l'intelligence, la décision, l'énergie de M. Brest, le père, le Louvre n'eût jamais possédé la Vénus. M. de Marcellus eut l'honneur de la ramener : mais c'est M. Brest qui l'a acquise, signalée, défendue. En ce point, le secrétaire d'ambassade a lestement immolé l'humble agent consu-

laire à sa gloire particulière. A l'entendre, c'est lui, lui seul qui, instruit par Dumont d'Urville, aurait mis toute l'affaire en train. Il est constant, au contraire, que M. Brest, aussitôt après avoir acheté la Vénus au paysan, son proche voisin, qui venait de la déterrer, pour 500 piastres et *un vêtement*, avisa le marquis de Rivière, ambassadeur à Constantinople, par l'entremise du consulat de Smyrne, — que les retards de l'ambassade (la découverte était du mois de février, et l'*Estafette* n'arriva que le 23 mai), donnèrent au drogman de l'arsenal le temps d'intervenir; — que M. Brest maintint son droit de premier acquéreur au nom de la France, avec cette extraordinaire énergie dont les mémoires de l'amiral Jurien de la Gravière sur la station du Levant, rapportent, à l'honneur de cet agent, d'autres preuves éclatantes; — que, pour mettre la statue tout à portée du navire français qu'il avait mandé, M. Brest l'avait fait transporter du village de Kastro sur la plage d'Adamantos, dans une petite maison à lui appartenant. C'est là que les marins de l'*Estafette* l'arrachèrent à ceux du *Galaxidion* (ainsi se nommait le navire grec, du port de Galaxidi, envoyé à Milo par le drogman de l'arsenal). On rapporte enfin

que M. Brest, faisant plus que son devoir, n'avait pas hésité à engager dans la dispute non-seulement sa personne, mais son avoir : les primats de l'île s'étaient fait verser 12,000 piastres par l'agent de Monrousi; M. Brest, couvrant l'enchère, s'engagea à payer 12,000 piastres aux primats. De fait, il les paya, et n'en fut remboursé qu'à la mort du marquis de Rivière (1828) par les héritiers de l'ancien ambassadeur, en exécution d'une clause de son testament.

Telle est la version locale. Je m'y fie plus, quant à moi, qu'au récit académique du vicomte de Marcellus?

Peu importe, d'ailleurs, à l'heure présente, le rôle de chacun. Ce qui nous intéresse, c'est la statue. Était-elle mutilée? avait-elle ses bras? En est-on, là-dessus, réduit aux conjectures?

M. de Marcellus ne l'a vue qu'après la bataille, et bien qu'il rapportât avec elle un fragment d'avant-bras et cette main tenant une pomme, dont la sagacité de M. Clarac était préoccupée, il rejetait fort loin l'idée que les bras et le buste fussent sortis du même ciseau. — « Il était facile de reconnaître, écrit-il dans ses *Souvenirs* (chap. VIII), « que ces

« bras informes(1) n'avaient pu appartenir à la Vénus
« que dans un premier et grossier essai de restau-
« ration attribué aux chrétiens du huitième siècle.
« Il fut démontré que la statue chargée de vête-
« ments, de colliers d'or et de pendants d'oreilles,
« avait représenté la Panagia (*Sainte Vierge*) dans la
« petite église grecque dont j'avais vu les ruines à
« Milo. » Que l'ombre de M. de Marcellus me le
pardonne, mais ces raisonnements sont pitoyables !
Des chrétiens du huitième siècle, qui adaptent à la
Vénus, pour lui faire jouer la Panagia, une main
avec une pomme ! et la Vénus, la main, la pomme,
avec deux hermès en sus, qui se retrouvent mille
ans plus tard, sous six pieds de terre, dans une
niche dédiée à Hermès et à Hercule : tout cela,
vraiment, ne peut se soutenir. Ce singulier roman
est, d'ailleurs, pleinement réfuté : 1º par les obser-
vations de M. de Clarac, conservateur du Louvre
en 1820, sur les fragments contestés, observations
que M. Aicard a relevées dans sa notice ; 2º par les
témoins mêmes de la fouille, que j'ai pu retrouver
à Milo.

Quand le paysan de Kastro mit à découvert, au

(1) Voir page 103.

mois de février 1820, la niche qui renfermait la Vénus et les deux hermès, il était aidé par son fils et son neveu, deux jeunes gens de 18 à 20 ans, maniant la pioche à ses côtés. Tous deux vivent encore à Milo. Le fils est présentement un beau vieillard à l'œil vif et de mine robuste. Il s'appelle Antonio Bottonis. Je l'ai vu à Kastro, chez le vice-consul, et je l'ai moi-même interrogé. Il a déclaré sans hésiter, avec force détails et gestes à l'appui, que la Vénus était, au moment de la découverte, *debout sur son socle,* le bras gauche étendu, et la main tenant une pomme. Sur la position du bras droit, le bonhomme paraissait moins bien fixé. On le comprend, du reste, puisque selon toute apparence le bras droit était collé au corps. Mais quant à l'attitude du bras gauche, le souvenir était aussi précis, le témoignage aussi catégorique qu'un juge d'instruction minutieux l'eût pu souhaiter. Même isolé, ce témoignage aurait sa valeur. Mais comme il se fortifie par le rapprochement! C'est précisément là la pose que M. Brest, le père, le premier témoin, après les paysans, a de tout temps dépeinte à son fils; c'est bien celle que Dumont d'Urville a décrite dans son rapport, celle que le commandant Matte-

rer se rappelait après quarante ans. Or, en dehors de M. Brest, des paysans et des deux marins, nul n'a vu la statue dans son premier état. On peut dire après cela que la cause est entendue.

Pour achever la lumière et rallier les plus obstinés, un seul document resterait à trouver : c'est le premier rapport adressé par M. Brest père à l'ambassadeur de France à Constantinople. Ce rapport doit contenir quelque élément de description. Il ne serait pas difficile au savant archéologue qui occupe à cette heure le poste du marquis de Rivière, de découvrir cette pièce dans ses archives.

<div style="text-align:right">Jules Ferry.</div>

POST-SCRIPTUM

POST-SCRIPTUM

I

Le *Temps* du jeudi 14 mai 1874 a publié une lettre de M. le comte Edouard de Marcellus, frère de l'attaché d'ambassade de Constantinople qui eut l'honneur de conquérir la Vénus de Milo que M. de Rivière rapporta en France.

« J'habite, dit M. Edouard de Marcellus, une province éloignée, et je viens de lire, un peu tard, les articles publiés dans le *Temps* les 9, 10 et 11 avril dernier, sur la *Vénus de Milo, d'après des documents inédits*..... D'après eux, la statue aurait été *enlevée par la force brutale*, à la suite d'*un petit combat* dans

lequel *les bras* qu'elle possédait alors auraient *été cassés.* »

Il y a plus d'une inexactitude en ces quelques lignes.

Mes documents ne disent pas tant de choses; ils n'établissent que les deux faits suivants :

1° M. Matterer, lieutenant de vaisseau en 1820, compagnon de Dumont d'Urville, a vu la Vénus de Milo ayant un bras, le gauche, « élevé en l'air » et tenant une pomme.

2° Pour se rendre maître de la statue, M. de Marcellus s'est vu contraint d'employer la force.

Peu de temps après la publication de mes articles, la lettre de M. Jules Ferry nous rapportait, avec une tradition recueillie à Milo et confirmant le récit du combat, le témoignage du paysan Antonio Bottonis qui a vu, comme M. Matterer, la statue ayant son bras gauche levé et tenant une pomme.

En présence de ces faits importants, que je tiens jusqu'à nouvel ordre pour véritables, je recherche comment le bras gauche a pu arriver en France tellement mutilé que l'adaptation à l'épaule de la statue en soit devenue impossible, et ma pensée est qu'il fut brisé durant la lutte livrée aux Turcs.

Ainsi, dans cette enquête, il y a deux points fixes :

1° Le fait de l'existence du bras gauche au moment de la découverte ;

2° Le fait de la petite bataille livrée aux Turcs.

L'hypothèse qui se meut entre ces deux points fixes n'a d'autre prétention que d'être vraisemblable ; elle n'est qu'un moyen pour arriver à la vérité, seul but. Des documents authentiques contradictoires ne pourront jamais que modifier l'hypothèse, les deux té-

moignages sur lesquels elle se fonde ne pouvant être niés.

Or, M. le comte Edouard de Marcellus fournit au procès deux pièces nouvelles, à savoir : une dépêche officielle de M. Brest à M. de Rivière, datée de Milo le 26 mai 1820, et la copie de la notice (voir page 27) que D. d'Urville remit à M. de Marcellus, intitulée : *Notice sur une statue récemment découverte dans l'île de Milo.*

La dépêche de M. Brest nous répète bien haut que M. de Marcellus ne fut pas, comme il le dit, *le premier à admirer* la Vénus de Milo :

« Lorsque cette statue fut trouvée, il y a un mois, par un laboureur, j'en fus de suite prévenu. Je me portai de suite dans le lieu même pour les observer: elles me parurent dignes pour le musée de Sa Majesté. Je fis aussitôt prévenir MM. les commandants des bâtiments de Sa Majesté qui étaient mouillés dans le port, la gabarre *la Lionne*, commandée par

M. Duval d'Ailly, et la goëlette *l'Estafette*, commandée par M. Robert. Tous d'accord, nous avons trouvé ces objets très-bons. M. le commandant Dauriac, M. le commandant Gauthier, ainsi que M. Chateauville, arrivés après, ont tous été de notre opinion. J'ai donc voulu contracter avec le propriétaire. Mais les habitants de l'île lui ayant fait croire qu'elle valait 20 à 30,000 francs, je n'en ai rien fait. J'en ai donné avis à M. David, notre consul général à Smyrne, et auquel je priais de vouloir bien vous en donner connaissance. »

On remarquera que Dumont d'Urville n'est pas nommé parmi ces messieurs, et rien de plus simple, car il n'était alors qu'enseigne de vaisseau. C'est pourtant lui qui attacha le plus d'importance à la découverte, et qui par ses renseignements et sa notice décida l'ambassadeur à envoyer à Milo son secrétaire.

M. le comte Edouard de Marcellus joint à la dépêche de M. Brest ces lignes d'une dépêche de M. le vicomte de Marcellus :

« ... Il était tard ; je repris le chemin du port, et mes camarades, piqués du refus, parlaient de voies de fait qui n'étaient pas dans mes intentions, et que Votre Excellence eût certainement désapprouvées ; je les laissai m'accuser intérieurement de faiblesse, et je repris ma négociation. »

Ces lignes n'apprennent rien de nouveau ; elles rappellent seulement l'insistance excessive et compromettante avec laquelle, en vingt endroits, M. de Marcellus dit et redit que la Vénus de Milo n'est pas due au triomphe de l'épée.

M. de Marcellus n'a jamais parlé de la bataille, et j'ai prétendu que si M. Brest n'en parlait pas non plus, c'était pour obéir aux recommandations du secrétaire d'ambassade. Or précisément on lit dans la dépêche de M. Brest à M. de Rivière, publiée par M. Edouard de Marcellus, une phrase qui s'accorde avec cette idée :

« Je crois inutile de vous faire le rapport de *tout*

ce que nous avons fait pour l'obtenir. M. de Marcellus, à son retour, vous racontera *le tout*. »

Je passe à présent à la notice de d'Urville remise à M. de Marcellus le 3 mai 1820. C'est la copie à peu près de celle que l'on connaît. (Voir page 173.)

Voici le passage de la description. Il prouve une fois de plus que l'attitude de la Vénus n'était pas douteuse pour ceux qui virent la statue à Milo, avant l'enlèvement; cette attitude ne devint un problème qu'après :

« La statue, dont j'ai mesuré les deux parties séparément, avait, à très-peu de chose près, six pieds de haut. Elle représente une femme nue dont la main gauche relevée portait une pomme, et la droite soutenait une ceinture habilement drapée et tombant négligeamment (*sic*) des reins jusqu'aux pieds. Du reste, elles ont été l'une et l'autre mutilées et sont actuellement détachées du corps. Le seul pied qui reste est le droit; quoique nu, il est à demi recouvert par l'extrémité de la ceinture. Les che-

veux sont retroussés par derrière et retenus par un bandeau. La figure est très-belle et serait bien conservée si le bout du nez n'était entamé. Les oreilles étaient percées et ont dû porter des pendants.

« Tous ces attributs sembleraient assez convenir à la Vénus du jugement de Pâris; mais où seraient alors Junon, Minerve et le beau berger ! Il est vrai qu'on a déjà trouvé au même endroit un pied en marbre chaussé d'un cothurne et une troisième main. D'un autre côté, le nom de Melos semble dériver du mot Μῆλον, qui signifie pomme. *Cette statue, avec le fruit qu'elle tient*, aurait-elle quelque rapport avec ce rapprochement de mots? »

Par cette pièce, il devient certain que d'Urville a vu les bras détachés du corps, car il dit : elle *représente* une femme dont la main gauche *portait;* mais il devient de plus en plus certain que ces mains étaient dans un tel état que d'Urville ne put douter qu'elles appartinssent à la statue, car il dit : cette statue *avec le fruit qu'elle tient.*

Enfin, je ferai une petite correction à la

copie publiée par M. Edouard de Marcellus dans le *Temps* :

« Les deux hermès accompagnaient la statue dans sa niche ; ils n'ont rien de remarquable. Leur hauteur est de *trois mètres et demi* environ. L'un est surmonté d'une tête de femme ou d'enfant, et l'autre porte une figure de vieillard avec une longue barbe.

« L'entrée de la niche était surmontée d'un marbre de *quatre mètres et demi de longueur* environ sur *six mètres huit pouces* de largeur. »

C'est le mot *pieds* évidemment qu'il faut lire partout où se trouve le mot *mètres*. Sans parler des dimensions énormes qu'un tel *lapsus calami* donne à l'inscription, comment peut-on compter par *mètres* et par *pouces* en même temps!

A présent, je reproduis mes conclusions :

La statue, quand elle a été découverte, avait un bras, le gauche, levé et tenant une pomme ; le paysan Antonio Bottonis ne l'a jamais oublié. Ce bras maintenu par un tenon

était mobile. Les paysans (Yorgos et Antonio), pour transporter le buste de la statue dans leur cabane, ont démonté la statue; ils ont détaché le bras. Ce bras, entier dans sa longueur, a été vu en place par M. Matterer. Quoique entier, il pouvait cependant être dégradé, et il était mobile grâce au tenon, ce qui explique les mots de la notice de d'Urville : « mutilées » et « détachées du corps.. »

Je le répète, en présence des marbres tels qu'ils étaient avant l'enlèvement, il n'y a pas eu d'hésitation possible sur l'attitude de la statue de Milo; tous ceux qui ont vu la Vénus avant cet événement sont d'accord sur la position du bras.

A partir de l'enlèvement par la force on ne parvient plus à s'entendre sur l'attitude de la statue. Il y a à cela un motif : c'est que du bras naguère entier il ne reste plus qu'un morceau de biceps et une moitié de main.

Comment cela s'est-il fait? M. de Marcellus convient lui-même à différentes reprises que la statue a été mutilée depuis la découverte (1). Il impute ces mutilations aux *secousses* de transport « auquel a présidé le moine Oiconomos; » or celui-ci achète la statue pour le pacha auquel il veut faire sa cour.

M. de Clarac a examiné la statue au moment où elle arrivait en France; il a jugé que les traces de mutilation étaient violentes; et de fait les « secousses du trajet » dont parle M. de Marcellus n'auraient point « étonné et enlevé le marbre sur chaque épaule dans une largeur de quelques doigts » selon les expressions de M. de Clarac. La statue a donc subi des mutilations dues à la violence et non à quelque accident. Quel serait l'accident? une

(1) « Oiconomos 'avait du reste, apporté aucune précaution au transport des marbres sur la plage et sur la mer. C'est aux *accidents* (?) et aux *secousses* (?) de ces trajets qu'il faut attribuer les éclats récents qu'on peut remarquer sur le buste de la statue et surtout la dégradation des plis de la draperie si légère et si ondulée qui tombe sur ses genoux. » (DE MARCELLUS.)

chute? Il est peu probable que les deux blocs séparés aient justement fait tous deux une chute (car on les portait à coup sûr séparément, pour plus de facilité); et tous deux ont subi de nouvelles dégradations.

Sans même parler de la perte des bras, il était regrettable pour M. de Marcellus de n'avoir conquis la statue qu'après de nouvelles mutilations dues à la lutte qu'il avait livrée. Du reste, il avait aussi, pour se taire sur cette lutte qui est la seule explication des mutilations nouvelles, il avait de bonnes raisons diplomatiques, ce qui dégage sa responsabilité.

Voici un résumé des témoignages sur le bras gauche de la Vénus de Milo :

1° Antonio Buttonis dit :
2° M. Brest dit :
3° Dumont d'Urville dit :
4° M. Matterer dit :

} La main gauche tenait une pomme.

Antonio déclare avoir vu le bras gauche attenant à la statue; M. Matterer de même. M. Brest, d'après les souvenirs de son fils, rapportés par M. Jules Ferry (voir page 194),

et d'après M. Salicis, capitaine de frégate, cité page 70, M. Brest décrivait la statue tenant la pomme de la main gauche. Enfin, d'Urville écrit : *Cette statue, avec la pomme qu'elle tient;* et il dit de la main gauche qu'elle était *relevée*, ce qui n'aurait pas été observé par lui, s'il n'eut sous les yeux que les débris informes parvenus en France.

Du jour où la statue quitte Milo, après avoir subi des mutilations nouvelles dont M. de Marcellus convient, les conjectures commencent. M. de Marcellus dit qu'on lui remit, en même temps que la statue, « un avant-bras informe et mutilé, une moitié de main tenant une pomme.. Ces objets me *parurent d'un même marbre et d'un grain assez semblable à celui de la statue;* mais je ne sus pas discerner s'ils pouvaient raisonnablement s'appliquer à une Vénus dont l'attitude m'échappait. » Elle n'échappait pas à Dumont d'Urville, à M. Brest, à M. Matterer, aux paysans ; ils avaient donc, pour s'en rendre compte, d'autres éléments que M. de Marcellus.

Enfin, M. de Clarac reçoit ces débris au Louvre, et dit :

« M. Lange m'a fait observer sur le dessus de cette main des *exfoliations du marbre dont on peut suivre la direction sur le fragment du bras et jusque sur l'épaule,* et qui prouveraient que ces différents morceaux faisaient partie du même bras, et que d'ailleurs elles n'ont pu avoir lieu, suivant toutes la même direction, *que lorsque le bras était encore entier. On dirait qu'un coup violent, après avoir froissé fortement le bras dans sa longueur, l'a fracassé à son emmanchement avec l'épaule et l'en a séparé.* » Il ajoute : « Le marbre de ce fragment est *absolument le même* que celui de la statue; on y retrouve le même aspect, le même ton et *le même relouté dans le travail du ciseau*, enfin la même chair. »

De tels rapprochements sont des preuves.

Ainsi M. Matterer et le paysan Antonio Bottonis déclarent avoir vu le bras entier. M. Matterer fait le récit d'une bataille livrée pour l'enlèvement; il n'en tire aucune conclusion pour expliquer les nouvelles mutilations de la statue, et voilà que nous retrouvons dans M. de Clarac, confident de M. de Marcellus, des observations qui correspondent aux deux faits affirmés par M. Matterer! Non, non, ce ne sont point là les jeux du hasard.

M. Quatremère de Quincy (1) publia le

(1) Quatremère de Quincy n'a guère brillé comme observateur en cette affaire. Il regardait en effet comme ayant appartenu à la Vénus de Milo, un certain pied gauche trouvé en même temps et, dit-il, d'un si mauvais travail que cela le confirmait dans l'idée que la main tenant la pomme n'était point d'un travail antique! C'est déjà là un déplorable raisonnement; mais combien il devient comique lorsqu'on apprend que ledit pied gauche est chaussé d'une sandale, tandis que le pied droit de la statue est nu! Ce pied gauche, dit M. de Clarac, « a appartenu à une autre figure : on ne comprend même pas que l'on ait jamais songé *à l'adapter à notre statue, car il est d'une plus petite proportion, et il est chaussé d'une sandale,* tandis que le pied droit est nu. »

premier sa notice sur la Vénus de Milo où il concluait au groupe. M. de Clarac, alors sans autorité, ne se fût point aventuré à contredire l'auteur du *Jupiter Olympien*, le secrétaire perpétuel de l'académie des Beaux-Arts, s'il n'eût eu que des arguments archéologiques à lui opposer; s'il écrivit, c'est qu'il se sentit appuyé par des faits, c'est qu'il avait lu d'Urville, c'est qu'il avait « copié les notes » et reçu les « confidences » de M. de Marcellus, comme celui-ci a pris soin de le dire. (*Revue contemporaine*, 30 avril 1874.)

N'est-ce pas une chose plaisante que cette erreur sortie toute armée du cerveau du Jupiter des archéologues, Quatremère de Quincy, promoteur de la théorie du groupe de Vénus et Mars ?

D'Urville avait vu ce pied gauche et ne s'y était pas trompé. « On avait trouvé en même temps, dit-il, un pied chaussé d'un cothurne, » et il était loin de songer à l'attribuer à la statue, ayant dit : le seul pied qui reste (à la statue) est nu. Ceci est une garantie nouvelle de la valeur des observations attentives de D. d'Urville. Puisqu'il affirme que la statue représentait une femme tenant une pomme dans sa main gauche relevée, c'est qu'il en a eu des preuves certaines.

M. le comte Edouard de Marcellus, dans sa lettre au *Temps*, annonce la publication de documents authentiques et officiels sur la découverte. Il est évident que ces documents ne peuvent que répéter les affirmations des personnages officiels ; on les connaît d'avance ; ce sont eux qui ont fait la légende courante ; il ne s'agit pas de me les opposer purement et simplement ; il faut combattre l'ensemble de mes arguments qui ne doivent pas être divisés ; il faut par exemple commencer par expliquer comment M. de Clarac, ayant reçu les confidences de M. de Marcellus, a pu écrire, d'après les débris du bras gauche : « On dirait qu'un coup violent, après avoir froissé le bras dans sa longueur, l'a fracassé à son emmanchement avec l'épaule, et l'en a séparé, » tandis que de son côté M. Matterer écrit : « la statue avait son bras gauche élevé en l'air et tenant une pomme ! »

POST-SCRIPTUM. 215

Quant au combat, voici quelques rapprochements qui ne sont pas inutiles :

J'ai voulu qu'on le sût et qu'on ne l'oubliât jamais ; cette conquête, toute nationale, n'est due *ni au poids de l'or*... (DE MARCELLUS, *Souvenirs de l'Orient*, I, 259.)	... Je payai sur-le-champ à Yorgos le prix dont il était convenu avec le caloyer; et j'y ajoutai bénévolement une seconde somme, le tiers de la première. (DE MARCELLUS, *Souvenirs de l'Orient*, I, 247.)

M. de Marcellus veut-il dire qu'il n'a pas donné beaucoup d'argent ?

J'ai voulu qu'*on le sût* et qu'on ne *l'oubliât jamais*; cette conquête, toute nationale, n'est due ni au poids de l'or, — ni *au triomphe éphémère de l'épée*.	... Si on vient à oublier un jour que cet hommage c'est moi qui ai eu le bonheur de le remettre en ses mains... il me restera le bonheur ignoré d'avoir *conquis* pour mon pays un tel chef-d'œuvre qui bien évidemment, sans mon arrivée et mes succès à Milo, était à jamais perdu pour la France. (*Ibid.*, 269.)

Pourquoi M. de Marcellus songeait-il sans cesse à se défendre contre l'idée que la statue pouvait bien être due au triomphe de l'épée? Et si elle n'est due ni à l'or, ni à l'épée, — c'est donc un cadeau des

primats ravis d'être captifs dans les chaînes de fleurs de sa rhétorique? Il est permis d'en douter.

« Je leur fis remarquer (aux primats) que, venu dans leur île avec un bâtiment de guerre et de bons droits à soutenir, loin de proférer *une menace*, je n'avais fait usage que des armes de la raison. »
(De Marcellus, *Souvenirs de l'Orient*, I, 247.)

« Il était tard; je repris le chemin du port, et mes camarades, piqués du refus, parlaient de voies de fait, qui n'étaient pas dans mes intentions, et que Votre Excellence eût certainement désapprouvées. Je les laissai m'accuser intérieurement de faiblesse, et je repris ma négociation.
(Dépêche de M. de Marcellus à M. de Rivière, datée de Rhodes, le 28 mai 1820; — citée par M. le comte Edouard de Marcellus, dans le *Temps* du 14 mai 1874.)

« M. de Marcellus est même obligé de *les menacer d'avoir recours* à la force, ayant cinquante hommes d'équipage, pour maintenir un marché qu'on voulait rompre par la force.
(De Clarac, *Sur la Statue antique de Vénus Victrix*, 8.)

Irrité des obstacles que je voyais se multiplier, poussé par je ne sais quel instinct, ou plutôt, le dirai-je, par ces ardents désirs d'un jeune cœur avide de lutter contre ce qui paraît impossible, je résolus de m'emparer de la statue à tout prix, dût-elle, plus tard, ne pas justifier les excès de mon zèle.
(De Marcellus, *Souvenirs de l'Orient*, I, 241.)

J'oppose l'un à l'autre, comme contradictoires, le texte de M. de Marcellus et celui de M. de Clarac,

parce que je n'oublie pas un seul instant que pour sa dissertation, celui-ci reçut de M. de Marcellus des notes « qu'il copia en grande partie, » et des « confidences. » M. de Clarac n'a donc pas imaginé ces menaces que M. de Marcellus nie en vingt passages divers.

« Quand j'écrivis ma première notice historique, en 1842, sur l'amiral d'Urville, c'eût été une très-grande imprudence de ma part si j'avais *raconté tout ce qui a été dit et fait* pour acquérir la statue de Milo, j'aurais encouru la colère des grands hommes de Paris, surtout celle du ministre de la marine. »
(M. MATTERER, p. 154.)

« Je crois inutile de vous faire le rapport *de tout ce que nous avons fait* pour l'obtenir. M. de Marcellus, à son retour, vous racontera le tout.»
(M. BREST. Dépêche du 26 mai 1820, adressée à M. DE RIVIÈRE. — citée par M. le comte Edouard DE MARCELLUS, dans le *Temps* du 14 mai 1874.)

Désespéré de voir que ce beau morceau d'antiquité allait lui échapper, M. de Marcellus mit *tout en œuvre* pour le ravoir.
(D. D'URVILLE.(Voir p. 180, colonne du manuscrit.)

Ces mots de D. d'Urville se trouvent dans son journal manuscrit ; ils avaient été supprimés, quand la relation parut dans les *Annales maritimes*. Ainsi donc, voilà trois sous-entendus sur le même point.

Il n'en faut pas douter, la tradition recueillie à Milo par M. Jules Ferry et le récit de M. Matterer nous apprennent la vérité : on s'est battu pour la possession de la statue, et la rixe est l'explication des mutilations nouvelles infligées aux marbres.

Quant à M. de Marcellus, il n'est pas directement mis en cause. C'est la Vénus de Milo qui nous occupe; mais on ne peut guère parler de la « pupille » sans nommer le tuteur. Il est évident que le tuteur a obtenu par force la main de sa pupille; où voit-on que son mérite en soit diminué? Plus il a eu à vaincre de difficultés, plus on doit lui savoir gré de sa conquête; ce sera l'avis de tout le monde que son action en cette affaire valut mieux que son éloquence.

Ce qui est fâcheux, c'est que la statue quitta Milo après de nouvelles mutilations qui ne permirent plus d'en reconnaître à

coup sûr l'attitude, le bras gauche, encore entier au moment de la découverte, ayant été mis en morceaux; cela tourmentait fort M. de Marcellus qui, non content d'avoir fait ses confidences à M. de Clarac, écrivit dans la *Revue contemporaine*, en 1854, son *Dernier mot sur la Vénus de Milo*. Dans cet article, tout sert à prouver que le bras gauche de la Vénus de Milo tenait une pomme; or cet article, il l'a écrit pour qu'on en fît usage, et il savait bien dans quel sens il forcerait un jour les conclusions :

« Lassé de controverses qui n'ont jeté... aucune lumière sur l'objet de nos communes recherches, je veux essayer de venir en aide aux méditations des archéologues,... en rapportant tout ce que *mes premiers récits me laissent encore à expliquer* sur les circonstances de la découverte; et ma réplique à mon bienveillant antagoniste se bornera là. C'est un dernier témoignage donné avant que le dernier témoin oculaire vienne à disparaître;

car, en même temps que la renommée de la Vénus de Mélos grandit et s'avance en Europe, l'âge amoncèle les contradictions, épaissit les nuages jetés comme à plaisir sur son origine ; et il ne restera bientôt plus personne pour les dissiper. »

M. de Marcellus reconnaît en ces termes qu'il n'avait pas dit autrefois tout ce qui pouvait éclairer les archéologues ; il reconnaît qu'il y a eu « des nuages jetés comme à plaisir » sur les circonstances de la découverte, et enfin que les témoins oculaires pouvaient dissiper ces obscurités.

M. Edouard de Marcellus veut combattre mes documents avec des pièces officielles ; mais pour cette pacifique querelle, son frère, comme on voit, avait pris soin de préparer des arguments aux partisans de la théorie de M. de Clarac, son confident. Que n'a-t-il eu l'esprit de Jean-Jacques ! Il nous eût laissé à propos de ses aventures à Milo, une Confession complète, la plus agréable du monde.

II

La lettre de M. le comte Edouard de Marcellus au directeur du journal *le Temps* (numéro du 14 mai 1874), commence ainsi :

Paris, 8 mai 1874.

Monsieur,

J'habite une province éloignée, et je viens de lire, un peu tard, les articles publiés dans le journal le Temps, les 9, 10 et 11 avril dernier, sur la Vénus de Milo, d'après des documents inédits.

L'origine de ces documents est racontée d'une manière assez confuse et sans aucune date précise...

Je vais essayer de raconter cette origine d'une manière claire. Le premier possesseur de mes documents (qui a acheté le manuscrit de Dumont d'Urville, dans une vente

publique, après la mort de l'amiral) est membre de l'académie du Var à laquelle j'ai l'honneur d'appartenir. Il n'est donc pas étonnant que ces documents m'aient été communiqués un jour.

Or, de plus, je viens de lire dans les *Archives de l'Art français*, (*Série II, tome II, page 202, année 1863,* Paris), un article intitulé : *Dumont d'Urville et la Vénus de Milo*, par Léon Lagrange. Cet article relate la déposition de M. M*** (Matterer) sur le bras gauche de la statue.

Léon Lagrange avait vu M. Matterer à Toulon, et avait reçu du commandant une notice évidemment semblable à celle que je possède ; le secrétaire de l'académie du Var lui avait en outre communiqué le journal de d'Urville qui est aujourd'hui entre mes mains, — et Léon Lagrange qui ne se piquait point, paraît-il, de connaître tout ce qui a été écrit

sur la Vénus de Milo, croyant inédite la notice de d'Urville, la donna pour telle à ses lecteurs; il ignorait la publication de cette notice dans les *Annales maritimes*, comme j'ignorais moi-même la publication qu'il a faite d'un extrait de mon manuscrit de d'Urville dans les *Archives de l'Art français* où, à la vérité, je ne supposais guère qu'il fût question d'une œuvre de l'art antique. Si Léon Lagrange a laissé inédite la notice de M. Matterer, c'est que celui-ci lui avait bien recommandé (Lagrange prend soin de nous le dire) de ne la point publier, et qu'au moment où le critique d'art imprima son article, M. Matterer vivait encore. Le commandant aurait même pu être contrarié de lire dans l'article du critique un petit extrait de sa notice; voilà peut-être pourquoi celui-ci se dispensa d'adresser son travail au secrétaire de l'académie du Var, son ami, à qui d'ordinaire il

envoyait ses publications nouvelles, et voilà pourquoi le manuscrit de d'Urville me fut présenté comme entièrement inédit.

Ce qu'il me paraît important d'apprendre en ceci c'est qu'un critique du mérite de M. Léon Lagrange s'étant entretenu avec M. Matterer, en avait retiré la conviction que la statue a été vue à Milo ayant le bras gauche levé et tenant la pomme.

Le critique n'a pas manqué d'interroger M. Matterer de façon à lui faire commenter et éclairer définitivement sa notice par ses déclarations orales, et à s'assurer de l'unité et de la fermeté de ses souvenirs. En pareille occasion, Léon Lagrange est une autorité; et enfin je suis heureux de voir quelle interprétation il fit du texte de d'Urville, car telle fut d'abord la mienne. Voici en effet un passage de son article :

« Combien de fois ne s'est-on pas demandé quelle a pu être la position des bras? Or, Dumont d'Urville le dit en termes exprès : « la statue représentait « une femme dont la main gauche relevée tenait une « pomme, et la droite soutenait une ceinture habile- « ment drapée. » Il ajoute, il est vrai : « Elles ont été « l'une et l'autre mutilées et sont actuellement déta- « chées du corps, » mais je ne vois là qu'une réflexion postérieure, un entre-filet introduit dans le texte primitif d'après ce qu'il a entendu dire à son second passage à Milo. »

Lagrange, on le voit, n'hésitait pas à interpréter le passage de d'Urville comme si celui-ci eût affirmé 1° l'existence des deux bras attenant la statue au moment où il vit; 2° les mutilations postérieures, — ce qui prouve, entre parenthèses, qu'un plus fin que M. Matterer s'est mépris sur ce texte ambigu.

Pourquoi, en 1863, la publication de Léon Lagrange ne fit-elle aucun bruit, et n'éveilla-t-elle aucune des contradictions que soulè-

vent aujourd'hui mes documents? C'est, d'un côté, que la théorie de Quatremère de Quincy n'avait point de représentant actif; c'est, de l'autre, que la discrétion promise par Lagrange à M. Matterer encore vivant lui fit passer sous silence l'aventure du combat. Sans doute, s'il eût pu la raconter, il en eût tiré des conclusions pareilles aux miennes et il eût attribué aux violences de la lutte les nouvelles mutilations; mais pour n'en rien dire, sans doute il n'en pensait pas moins. Il ne mentionne d'ailleurs ni le procès verbal de M. de Clarac, ni le *Dernier mot* de M. de Marcellus *sur la Vénus de Milo;* bref, il ne fait aucun des rapprochements qui portent la clarté dans cette affaire touffue.

Il rapporte seulement le témoignage de M. Matterer, en qui il a confiance.

Frappé enfin de la façon nette et précise dont d'Urville déclare que la statue repré-

sentait une femme dont la main gauche tenait une pomme, Léon Lagrange, qui était un critique sans parti pris, ajoute :

« Au surplus, *la mutilation ne fait rien à l'affaire;* il suffit que la position des bras soit indiquée, et le récit de M. M*** vient ici confirmer celui de Dumont d'Urville. »

C'est bien là mon avis, et je n'aurais pas mis tant d'insistance à l'analyse des pièces de ce singulier procès, si je ne m'étais bientôt senti en présence d'une inévitable contradiction, car *homines amant veritatem lucentem, oderunt eam redarguentem.* Ainsi parle saint Augustin, qui parle bien.

A présent, l'origine de mes documents est-elle assez nettement établie ? C'est en 1858 que M. Matterer, capitaine de vaisseau en retraite, a écrit la notice que je possède. C'est en 1863 que Léon Lagrange a publié son article. M. Matterer est mort en 1868.

On voit quelle insistance le commandant a mise à laisser en mains sûres ses confidences. Ce n'est point un témoignage de hasard que le sien; il s'était fait comme un devoir de parler; il se disait sans doute comme M. de Marcellus : « Je veux essayer de venir en aide aux méditations des archéologues.. en rapportant tout ce que mes premiers récits me laissent à expliquer sur les circonstances de la découverte;.. C'est un dernier témoignage donné avant que le dernier témoin oculaire vienne à disparaître, car... l'âge amoncelle les contradictions.. et il ne restera bientôt plus personne pour les dissiper. » (Marcellus, *Revue contemp.*, 30 avril 1854.) M. de Marcellus, lui, se trompait, se croyant le dernier témoin, puisque quatre ans plus tard M. Matterer écrivait sa notice, publiée seulement aujourd'hui.

J'ai dit (page 17, note 1) que M. Matterer

avait laissé de sa notice un double à un autre de ses amis et que ce double était égaré. Il est aujourd'hui retrouvé, il est conforme au mien ; le dépositaire est M. Bronzi, conservateur du Musée de Toulon, membre de l'académie du Var. Mon excellent et honoré confrère à qui j'avais demandé de vouloir bien compléter mes renseignements sur M. Matterer m'a répondu une lettre qui doit prendre place parmi les pièces importantes du procès ; la voici :

Toulon, le 12 mai 1874.

Cher Monsieur Aicard,

La grande et glorieuse renommée de la découverte de la Vénus de Milo excite chacun de ceux que le hasard y a fait participer peu ou prou, à vouloir en être le principal auteur. Que ce soit M. Pierre David, M. Brest, D. d'Urville, ou notre ambassadeur, ou simplement son secrétaire, M. de Marcellus, qui ait le plus moralement fait pour va-

loir ce chef-d'œuvre à la France, cela ne saurait intéresser que d'une manière fort restreinte; la Vénus existe, nous la possédons, et quant aux détails de tous les incidents survenus depuis le moment où le paysan grec la découvrit jusqu'à celui où M. de Marcellus put respirer satisfait dans toute la plénitude de son égoïsme d'amant vivement épris, ils sont intéressants sans doute, mais l'intérêt de ces détails, à mon sens, ne peut se comparer, à beaucoup près, à celui de ceux relatifs à la position

du bras gauche aperçue, affirmée par les documents au moyen desquels vous venez d'en faire une démonstration judicieuse et péremptoire dans le journal le Temps.

Cette démonstration ayant acquis une nouvelle et

définitive autorité par la lettre de M. Ferry, rend inutile mon témoignage comme un des dépositaires des confidences intimes à ce sujet du bon et sincère commandant Matterer, d'autant que le mémoire de sa main que je devais à l'estime dont il m'honorait, est parfaitement exposé dans votre dissertation.

Tout à vous de bien bonne amitié,

BRONZI.

(*P.-S.*) — C'est M. Robert qui commandait l'*Estafette*. Cette personnalité explique tout à fait la promptitude et la vivacité de la lutte pour ravoir la célèbre statue, puisque ce commandant, que nous avons tous bien connu ici, avait été surnommé *Robert le Diable* par nos marins, à cause de l'énergie de son caractère.

Il en sera de cette discussion au sujet de la Vénus de Milo comme de ces procès où les détails diffus et contradictoires ne parviennent pas à couvrir la vérité; elle persiste à luire à travers tout l'embarras des broussailles enchevêtrées, et l'opinion des juges ne s'égare point.

J'ai livré au public tous mes documents, analysés et rapprochés des différents textes qu'il était indispensable de consulter ; possesseur de la notice de M. Matterer, non-seulement je me suis cru autorisé, mais même

obligé à la publier, trop heureux si j'ai pu aider ainsi à la découverte de la vérité sur un point curieux de l'histoire de l'art.

J. A.

Paris, 16 mai 1874.

TABLE DES MATIÈRES

Pages.

Avant-propos. 1

LA VÉNUS DE MILO, RECHERCHES SUR L'HISTOIRE
DE LA DÉCOUVERTE.

Exorde. 3
Chap. I. M. Matterer. Ses titres et son caractère. Ses révélations sur le bras gauche de la statue qui tenait une pomme. 5
— II. Description de la statue par Dumont d'Urville. Interprétation de ce texte par M. Matterer. Analyse. 23
— III. Récit par M. Matterer du combat livré pour l'enlèvement de la statue. Raisons vraisemblables du silence gardé sur ce fait. 41
— IV. Nouvelles mutilations de la statue pendant le combat. Opinion de M. de Clarac, conservateur du Louvre, en 1821, sur la mutilation récente du bras gauche. 69
— V. Confusion de divers fragments. Contradiction de M. de Marcellus sur le nombre des frag-

	Pages.
ments et des bras de marbre qu'il emporta de Milo. Jugement de M. de Clarac sur le marbre et le travail d'un fragment du bras gauche et de la main tenant la pomme.	95
Chap. VI. Conclusion. Un mot sur les groupes. La Vénus triomphante.	123

APPENDICE.

I. Notice sur l'amiral d'Urville et la Vénus de Milo, par M. Matterer.	143
II. Extrait des *Notes nécrologiques et historiques sur M. le contre-amiral* Dumont d'Urville, par M. Matterer, capitaine de vaisseau, major de la marine à Toulon. Paris, imprimerie royale, 1842.	161
III. Suite de l'extrait des *Notes nécrologiques et historiques de M. le contre-amiral* Dumont d'Urville, par M. Matterer, capitaine de vaisseau, major de la marine à Toulon. Paris, imprimerie royale, 1852.	165
IV. Allocution dont D. d'Urville à l'académie du Var fit précéder la lecture de sa *Relation d'une campagne hydrographique dans le Levant et la mer Noire*. .	169
V. Notice concernant la Vénus de Milo dans la *Relation de l'expédition de la* Chevrette *dans le Levant et la mer Noire*, par Dumont d'Urville. Extrait du texte publié par les *Annales maritimes* mis en regard de l'extrait du texte autographe.	173
VI. Dernière page du manuscrit de d'Urville. *Facsimile* de l'écriture du commandant Matterer. . .	183
VII. Lettre de M. Jules Ferry à propos de la Vénus de Milo.	187

POST-SCRIPTUM.

Pages.

I. Documents publiés le 14 mai 1874 par M. le comte Edouard de Marcellus dans le journal *le Temps*. Résumé des témoignages sur le bras gauche, rapprochements au sujet du combat, et conclusions générales. 199

II. M. Léon Lagrange et M. Matterer. Un article des *Archives de l'art français*. Lettre de M. Bronzi, conservateur du Musée de Toulon 221

Paris. — Typ. de Ch. Meyrueis, 13, rue Cujas. — 6486.

www.ingramcontent.com/pod-product-compliance
Lightning Source LLC
Chambersburg PA
CBHW071527220526
45469CB00003B/668